繪畫的基本 III

一枝筆就能畫，零基礎也能輕鬆上手的3堂色彩課

La couleur facile

Des créations réussies tout simplement

Lise Herzog 莉絲·娥佐格————— 著

杜蘊慧————— 譯　蔡端成————— 審定

目錄

工具和技法

顏色和主題

開始上顏色！

前言

你喜歡畫畫。你喜歡畫人物、你的居住空間或旅途中所見事物、風景、在客廳裡的那隻貓……你也知道要觀察身邊物件的比例，以及構造。

不過有的時候，你覺得有挫折感，而且不滿意，想不通自己為何就是有那麼一點不喜歡畫出來的作品；或是總覺得看這幅作品的人，沒辦法感受到你的想法，也不能體會到你想表達的情感。問題可能出在哪裡呢？

很多時候，我們憑藉著直覺，在匆促之間下筆。我們會先畫一條線，然後不假思索地繼續從紙面的一頭畫到另一頭，眼裡只看見我們面前的景物，或是腦中想像的畫面。我們專注在物體的尺寸和外型上，只求筆下的建築物要看起來四平八穩，或是人物比例看起來還算正確。

但是，我們的畫究竟有什麼意義？它述說的是什麼故事？我們為什麼選擇視角，或是選擇這個街角作畫？我們在下筆之前，是否問過自己這些問題？我得承認，我自己也會有各種不確定的狀況。

通常來說，我們的眼光會被某個細節吸引。因此，有意識地解讀這個細節，將有助於我們安排更好的構圖，並且將它的個性表現得更豐富。因此，首要的幾個問題就是，我們喜歡哪個視角和哪些細節。因為，好的畫作出於期望和嚮往。畫畫也同時牽涉到感情和印象。了解這些心理因素，能讓我們用畫面營造出想要的感覺或氣氛。

在人的一生中，視覺以外的感官反應其實也會受到顏色影響：譬如，假設你曾經聞過一朵很臭的黃花，那麼將來在看到同樣的黃色時，心裡也會升起不舒服的感覺。

由此得知，對顏色的認知是非常個人化的。畫作和草稿並不能完完全全反映現實。就算是最寫實的畫也無法畫出人眼看見的每一個顏色，因為一個人是否能感知這些顏色，全仰賴於他的視力、經驗和情緒反應。

因此學會如何觀察顏色、了解顏色彼此之間的關聯、體會顏色帶來的效果、以及如何利用顏色創造誘人的氛圍，是非常有用的。善用顏色之間的關聯選擇我們使用的顏色，能令我們的畫作更富詩意。

善用顏色，
能令我們的畫作更富詩意。

　　然而，我們常常害怕選錯顏色會毀了一幅畫，而且也不知道該從畫裡的哪一部分下手，或是使用哪種工具。那麼，有一個幫助學習的方法，就是多多觀察周遭各種不同的藝術作品，然後仿效我們喜歡的畫作運用顏色的手法，同時試著了解我們為何喜歡這幅畫作裡的色彩。我建議不要以太過複雜的畫當作範本。我們也得找出最適合自己的工具；在廣泛試用不同媒材之後，最好專注使用一種媒材，以便精進技巧，增加我們的信心。

　　透過嘗試搭配不同的顏色，學習如何用顏色表現陰影之後，我們欣賞周遭事物的眼光將會與過去迥然不同，眼前所見就像一場色彩遊戲。蝴蝶翅膀上的紅點將會瞬間吸引你的目光，特別是假如翅膀是綠色的；你也會發現正和你面對面講話的人，臉上的陰影帶著藍色和紫色色調；眼前的風景是帶黃色調的乳白，或是粉藍；灰色的天空不再只是灰色……歡迎你和這本書一同開始彩色的視覺冒險！

工具和技法

我們每個人都有自己的風格、畫畫的方式，和偏好的工具。繪畫工具不勝枚舉，嘗試用新的材料能將我們的主題表現得更好，是很有趣的一件事。同理，上色和打亮場景的手法也各有千秋，我們也可以嘗試自己不常使用的方法。因此，為了隨心所欲地敘述我們想講的故事，就必須用我們順手的工具和熟悉的繪畫方法。

這本書裡有很多小速寫圖，目的在於幫助你了解每個主題針對的構圖和透視方法，以及下筆前你應該問白己的問題。你也可以創造自己的小速寫圖當作實驗，找到你自己最喜歡的答案。

色彩的基本

　　水彩、墨水、廣告顏料、油彩、粉彩……我們正處在一個每一種媒材都有大量顏色可供使用的年代。如果我們可以了解並且學習如何混合這些顏色，我們的色彩選擇將無窮無盡！

顏色

　　原色有三種，青色，紅色，黃色。從科學角度來說，它們的波長最長。我們之所以叫它們原色，是因為將它們混合之後可以得到其他色彩，但是黑白色除外。

　　互補色（或二次色）也有三種。每一個互補色都是兩個原色混合而成的：綠色、橘色、紫色。每一個互補色都和三原色有關聯。比如綠色，是紅色的互補色，因為它是由黃色和藍色混合而成，無論黃藍兩色的份量為何，混合出來的都是綠色。

▲ 紅色和藍色會混合出紫色。

▲ 藍色和黃色會混合出綠色。

▲ 紅色和黃色會混合出橘色。

色環

　　色環是一個圓環，上面的三個等分角落分別坐落著三原色。在兩個原色之間有它們混合出來的色彩：中間色和互補色。互補色永遠與正對面的原色互為補色。

幾個有用的名詞

・「色彩」既表示眼睛看到的顏色，也表示色料混和而成，用來畫畫的物質。

・「色調」指的是經過色彩混和而得到的顏色，所以既不是原色，也不是顏料管裡擠出來的純色。但是「色調」也用來描述顏色的深淺。

・「明暗度」是指色調裡的光線多寡。瞇上眼睛能夠幫助我們觀察畫面的光線差異，因為通常畫面裡的陰影容易被一視同仁全以灰色稱之。

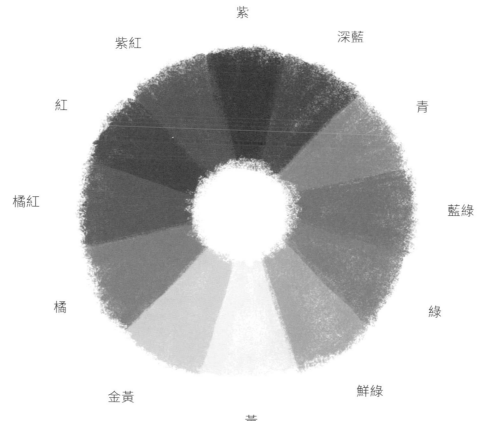

棕色和灰色

④ 要提高顏色的亮度，可以加入白色。

① 混合三原色或兩種互補色，可以得到棕色。

⑤ 要降低顏色的亮度，可以加入黑色或灰色。

② 混合棕色和白色，可以得到乳白色。

③ 混合黑色和白色，可以得到灰色。

⑥ 在同一個顏色裡加入黑色或白色，可以降低或提高亮度，如上面兩個圖所示。

顏色之間的關聯

　　將兩個顏色畫在一起觀察，它們形成的視覺效果是很有趣的。同一個顏色放在不同顏色旁邊，看起來就像變了一個顏色。通常，一個顏色放在淺色底上，會比放在深色底上顯得更深。

① 圖裡的藍色，在紫色底上顯得較亮，在橘色底上顯得較暗，而在黃色底上顯得較深。

③ 同樣的紅色，在綠色旁邊看起來很亮，在紫色旁邊顯得暗沉，在黃色旁邊顯得深。

④ 放在黑色旁邊的顏色會顯得亮，而且比較飽和；相反地，在非常亮的白色旁邊則會比實際上暗沉。

② 黃色在紅色旁邊顯得很溫暖，在綠色旁邊顯得飽和，在藍色旁邊顯得比較暗沉。

⑤ 比較中性的灰色，會反映出旁邊的顏色。

暖色和冷色

每一個顏色都會引導我們的生理感知做出反應，這也就是為何會有許多以室內設計和公共空間色彩為主題的研究。如果我們在室內朝北的牆壁塗上暖色油漆，就能讓空間看起來比較溫暖。

▲ 每個顏色都能變暖或變冷。在藍色裡加入綠色能令它變暖，因為綠色是黃色混和而成的。

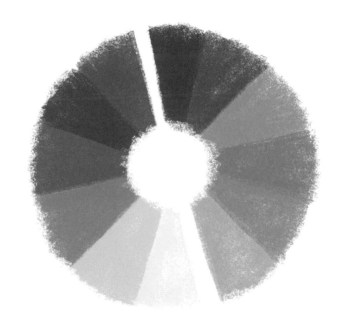

▲ 將色環對半切開，一半是暖色，另一半就是冷色。

暖色能刺激感官，令人感到安心、溫暖，冷色則令人覺得穩定，有隱私。然而，棕色雖然被歸類於暖色，卻不會刺激我們的感官。

▲ 紅色也一樣，加入混合了藍色的紫色，就能讓紅色變冷。

從視覺效果來說，暖色主題會看起來距離我們比較近。相反地，冷色會讓物體往遠方退去。我們通常會說暖色能突顯物體，冷色則壓抑物體。這樣的特性能幫助我們創造透視和立體感。

▶ 左邊這一幅看起來
　 比較有畫面深度。

組織你的彩盤

　　彩盤一詞不僅僅指存放顏色的容器，也包括容器上的一系列色彩。在剛開始使用色彩來畫畫時，我們最好不要一下擁有太多顏色，但卻要常常使用，以便熟知這些顏色的個性和彼此之間的混合效果。手邊有一大堆顏色並沒有幫助，只會讓我們漫無目的地浪費顏料，結果用太多太飽和或太沉重的顏色畫出令人視覺疲勞的作品。用有限的色彩開始學習上色，能夠讓畫面更平衡，同時我們也不需要花太多時間選色，就能創造出協調的色彩組合。

　　下面是一系列可以再加入黑白色的基礎色盤。以我來說，我會再加入帶藍色調的派恩灰。（譯註：派恩灰水彩顏料管上面的英文名是Payne's grey）

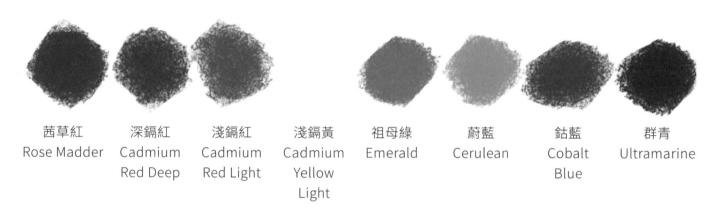

茜草紅	深鎘紅	淺鎘紅	淺鎘黃	祖母綠	蔚藍	鈷藍	群青
Rose Madder	Cadmium Red Deep	Cadmium Red Light	Cadmium Yellow Light	Emerald	Cerulean	Cobalt Blue	Ultramarine

　　使用原色和互補色，你就能創造出所有的棕色，但是手邊有現成的大地色會方便許多。

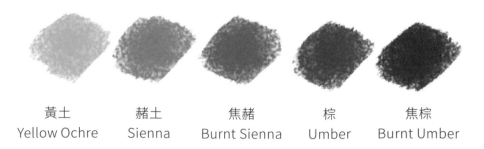

黃土	赭土	焦赭	棕	焦棕
Yellow Ochre	Sienna	Burnt Sienna	Umber	Burnt Umber

如果要組織一個目標明確的色盤，我們可以先觀察一幅色彩吸引我們的圖畫，並問自己幾個問題：

畫面裡哪一個顏色用得最多？（1）

哪一個顏色最深？

哪一個顏色最淺？（2）

那些顏色最強烈，最飽和？（3）

那些顏色是像灰色的中性色？（4）

然後，拿一個顏色精簡的色盤，只用幾個顏色試混出不同的顏色。中途不要再加入新的顏色！

在畫畫的時候，你可以用不同容器盛裝顏料。無論你是用一個盤子或是有分格的木頭調色盤，都必須好好組織顏色：暖色放在一邊，冷色放在另一邊，容器中央用來混合顏色。在第二章裡我們會談到如何選擇屬於你的色盤。

17

工具和技法

用太多工具會使我們失去方向。只使用有限的材料，能讓我們了解每一種工具能發揮的最大功能。但是這並不代表我們就應該選用最低階、和繪畫技法不合的工具。你可以尋求店家的建議，並且盡量使用專業等級的材料，這一點對顏料尤其重要。

畫作尺寸、使用的工具和媒材是決定繪畫技法的要件。如果在一剛開始沒選對適用的畫布，將很難畫好一幅油畫。如果希望畫作在以水性顏料上色時底稿線條不會暈開，這時就應該使用防水麥克筆、原子筆、或是防渲染墨水畫底稿。如果使用的顏料含水量很高，你就應該用繪畫用紙膠帶將畫紙固定在背板上，防止畫紙移動或彎翹。

▶ 這幅畫是先用原子筆打底稿，再用水彩上色，畫紙本身被固定在厚紙板上。

Point
只要小心維護繪畫材料，就能延長它們的使用壽命。雖然這個小步驟有時候看似無趣，但是卻很重要。比如說，我們常常忘記清理橡皮擦……

在替一幅鉛筆草圖加上顏色之前，我們可以先用另一個工具描一遍鉛筆線條，再將線條擦乾淨。我們也可以將草圖影印在厚一點的紙上，使線條不暈染。影印稿能夠讓你練習許多不同的配色。

冒一點險，做些小實驗固然有趣，但是針對使用的技法選擇適合的媒材，將比較容易得到令人滿意的效果：厚紙或薄紙、光滑細緻或是顆粒明顯的粗糙表面……你可以先試著上色，找到最能表現出色彩效果的媒材。

▲ 這幅畫是先以防水代針筆畫底稿，影印之後再用彩色墨水上色。

▲ 如果畫作尺寸很小，紙質的選擇相對來說就比較不重要。

色料

什麼是色料？

顏料、墨水、粉彩和色鉛筆都含有色料。一種色料並非就是一種顏色，而是能吸收光線的分子，將光線反射出來進入我們的眼睛裡之後，形成我們認知的顏色。色素有許多種不同的來源：

礦物色料來自土壤，但也有半寶石，比如提煉自青金石的群青色或雌黃石的波斯黃色。氧化鐵或氧化銅也會產生色料。

植物色料來自植物。譬如粉彩藍萃取自大青葉Isatis tinctoria。

有機色料來自動物，比如胭脂紅carmine產自胭脂蟲，焦茶sepia產自烏賊。

最後，化學色素用來合成天然色料的顏色，或是製作大自然中找不到的顏色，比如紫紅fuchsia。

每種色料都有它的特色、優點和缺點。以礦物原料為例，通常無法提煉出很鮮豔的顏色，但是卻相對耐光，因此比較不會隨著時間變色。化學色素含有很細的粉料幫助顯色，但是相對之下卻比較不穩定。粉狀色料必須加入黏著劑才能使用。因此，我們其實也可以自己做顏料，但是不同的繪畫技法就必須加入不同的顏料黏著劑。

如何選擇顏料？

根據不同來源，有的色素原料非常昂貴。便宜的顏料裡含有比較少的色料，畫出來的效果多半令人失望。當你對顏料有疑問的時候，顏料管、色鉛筆和粉彩上的指標通常能提供解答。

由於色料來源不同，一個顏色可能是透明、半透明、半不透明、不透明。它們分別以白方塊、白方塊上有對角斜線、白方塊裡有黑色斜對角三角形、或黑方塊來表示。

單是一層不透明色就能夠蓋住白紙面。如果是透明色，便需要多上幾層顏色才能蓋住。透明色比較適合用在表面上色和疊色。

顏色的耐光度，也就是隨著時間褪色與否的穩定度，是以十字形、星形、或英文字母A來表示。舉例來說，在美術館的保存條件下：＋＋＋（１００年以上），＋＋（２５至１００年），＋（１０年至２５年）。

要了解顏料的色料組成，網路上有一個表「International Color Index」，利用編碼列出了所有顏色的基本混合色。P代表化學色素，N代表天然色素。然後是色相代碼：R（紅色Red：也包括某些玫瑰色，紫紅色和棕色），O（橙色Orange：橙色和橙相棕色），Y（黃色Yellow：黃色和黃橙色），G（綠色Green：綠色，黃綠色，和部分土耳其綠），B（藍色Blue：藍色和土耳其綠），V（紫Violet：紫色，藍紫色，和某些玫瑰色），Br（棕色Brown：棕色和某些黃色），BK（黑色Black：黑色和灰色），W（白色White：各種白色），後面加上色料參考號碼。

化學合成的紺青色號是ＰＢ２９，天然提煉的胭脂紅是ＮＲ４。像派恩灰這種好幾種色料的混合色，來源也許會標示出：ＰＢ１５和ＰＢ６。針對同一種顏色，每一家製造商的標示都不一樣。

也有一種標示法是以價格為基準的。至於下方圖例裡的「M」，是表示顏色和其他顏色的混溶性。總之，每一家顏料公司都有自己的標示標準。

Ton Vert Véronèse
551 – M – ★★ – ■ – série 1
PW5 – PW6 – PG7 – PY4

黑、灰、白

　　畫草稿的工具能用來只畫輪廓，或是進一步用來加上色調深淺、對比、加強顏色，和彩色工具發揮同樣的效果。秘訣在於利用各種灰色、深黑色、陰影和光線、留白和填實。

「石墨」類工具

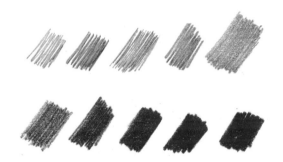

① **鉛筆**是最常用的工具。除了畫素描和打草稿之外，鉛筆也能用來完成整幅畫。鉛筆芯的質地由硬（顏色最淡）到軟（顏色最深）。硬筆芯標示介於Ｈ和９Ｈ，軟筆芯則介於Ｂ和９Ｂ。使用最廣泛的是ＨＢ。

③ **炭筆**的質地比前面兩種更軟，顏色更深。因為粉末很多，它能畫出很漂亮的黑色。

② **石墨芯筆**由壓縮石墨粉製成，粉末比鉛筆多，可以用來表現柔和的畫面。

用石墨工具「上色」，是藉著改變平行短線條的方向或下筆力道鋪就而成。在鉛筆上加減力道，就能畫出顏色深淺不同的線條。

你也可以使用紙筆（白報紙材質捲成的筆形工具）或軟橡皮來加深顏色、柔化、塗抹、或挑出光線。這一類的橡擦不會磨粗紙面或弄髒畫作。

此外，還有一種裝在盒子裡的塊狀石墨。你可以用它來畫大塊面積，或擦出細線表現細節。這種石墨是水溶性的，塊狀形態很適合濕式方法作畫，因為只要用濕畫筆沾一下石墨塊就能畫出顏色。

▲ 這幅畫融合使用了鉛筆線條、紙筆擦出的灰色區塊、以及軟橡皮清除的空白色塊。

黑色工具

　　使用墨水的工具有沾水筆和麥克筆。黑墨水能夠防水，因此表面可以再畫上水性顏料。無論畫作大小，都可以使用沾水筆。但是在正式下筆之前，最好以不同的紙試畫沾水筆，因為有的紙質可能會讓墨水暈開。

　　墨水和麥克筆上色的方法和鉛筆一樣，都是使用直線筆畫。記得不要太用力下筆，以免戳破紙張，或造成凹痕。要塗黑大面積，最好配合筆刷。

▲ 我們也可以用原子筆配合直線，藉著加強或減輕下筆力道畫出灰色和黑色的色調變化。

▲ 麥克筆頭有尖頭筆刷形和方形兩種。許多品牌的麥克筆覆蓋力都很強。

色鉛筆

　　色鉛筆易於使用，也方便攜帶，提供畫家們無窮的可能性。色鉛筆的顏色選擇眾多，最好選色料含量多的。你不需要使用厚畫紙，但是要注意別太用力下筆，因為色鉛筆的筆尖通常削得很尖，太用力下筆的話會在紙面留下凹痕或折斷筆尖，有時甚至會造成內部筆芯斷裂。色鉛筆比鉛筆還軟。用色鉛筆上色的訣竅同樣是使用直線條，依照想要的顏色深度加強或減輕力道。

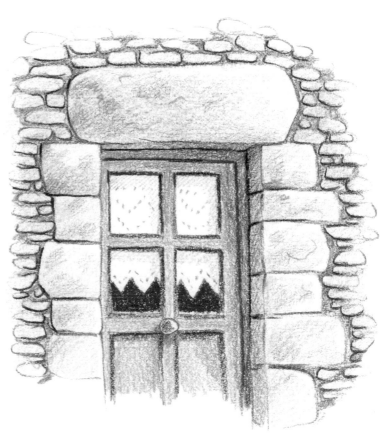

▲ 將顏色堆疊在一起可以創造出新的混合色。

▲ 我們可以用色鉛筆打草稿，剛開始要輕輕下筆，留一些修改的空間，接著再慢慢加深色調。何不試試一些具有活力的顏色？

水溶性色鉛筆

因為這種色鉛筆的顏色能溶於水，只要先畫上一層顏色，就能用一枝沾濕的畫筆在紙面上混合所有的顏色。因此，畫紙最好是能吃得起水份的。水溶性色鉛筆非常適合帶出門寫生，因為你只需要一小壺水，甚至是有儲水管的畫筆，還有一塊能吸水的布就夠了。不過，記得下筆別太用力，否則線條會不容易被水化開。

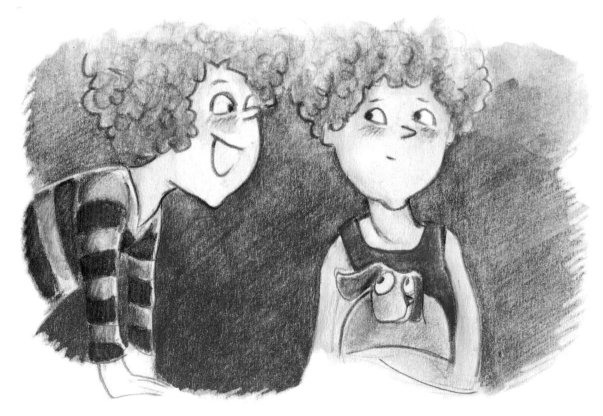

練習用水溶性色鉛筆畫畫的時候，我們先在紙上輕輕畫一層顏色，然後再疊上另一層顏色。接下來用一枝沾濕的畫筆混合這兩個顏色。你會看見紙面上出現像水彩畫般的效果，但是仍然保留了色鉛筆粉狀的質感。我們可以邊畫邊用水融合，或是上完全部的顏色之後再一起融合，甚至也可以在已經融合的顏色上用乾筆堆疊更多顏色。重要的是下筆力道要輕，色調要均勻，依照喜好加深某些區域的顏色。

麥克筆

也許有人會覺得使用這個技法比較省錢。然而，如果不希望麥克筆顏料穿透紙面，或是想要顏色互相融合，就不能夠選用入門等級的廉價麥克筆。如同色鉛筆，麥克筆也十分便於攜帶。雖然麥克筆不需使用厚的畫紙，但最好使用表面非常光滑的紙，如此麥克筆才能在紙面上滑行無阻。

麥克筆非常不耐修改。小心別在深色筆畫還沒乾的時候，就用淺色麥克筆加上顏色，這樣會弄髒筆頭。麥克筆的筆頭有許多種形式（硬的，軟的，筆刷形……）和尺寸。麥克筆也有防水性和水溶性的顏料。

用麥克筆上色，可以直接塗滿整個區域或是直線填色。

麥克筆可以用兩個顏色堆疊出想要的混合色調，但是必須從淺色開始畫，再加上比較深的顏色，不能反其道而行。而且就算用大尺寸筆頭，顏色也不會混合均勻。與其專注於色料的融合，最好是用不同的線條表現融合的視覺效果。

如果想用水溶性麥克筆創造出接近廣告顏料或水彩的效果，你可以先將筆頭輕輕沾一點水，或是在剛畫好的顏色上用濕畫筆刷一遍把顏色化開。

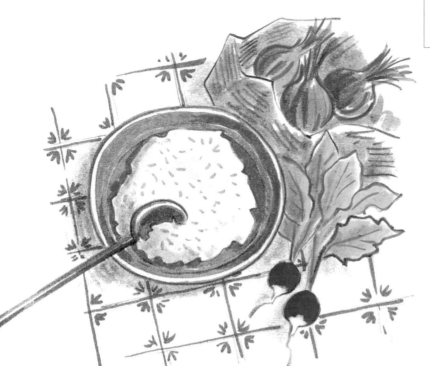

酒精性麥克筆乾得比較慢，尤其是畫在光滑的西卡紙上時。用這種麥克筆上色，顏色會比較均勻，漸層效果也會比較漂亮。此外，也有可以畫在有色麥克筆顏料上的白色麥克筆……

粉彩

　　因為易於堆疊的特性，粉彩能夠創造出很豐富的顏色變化。粉彩有很多種類，從軟質到硬質，粉質密度低或高，圓形、方形甚至筆形，每個人都有自己的喜好。但是長棒狀和粉筆形比較不適合小尺寸的畫作。

　　用粉彩畫畫，就像是用顏色做雕塑，加上淺或深色就像在添加或拿掉畫中主題的體積和厚度。因為粉彩的粉末很多，使用的時候最好穿上圍裙，地面也鋪上一層防塵布。要選用紋理適合的粉彩、能夠抓住粉末的紙，完成後還要噴上一層固定噴膠。

　　粉彩有幾種不同的上色方式：

④ 反光區域是最後再用淺色畫上去的。

① 像色鉛筆一樣的直線。

② 用塗抹方式堆疊淡淡的色層。

③ 乾式渲染，用手指或布直接將粉彩擦抹在紙上。

⑤ 點描法，將色點密集排列在一起，形成點畫效果。

你可以將不同顏色的粉彩互相堆疊，並用手指、一小塊布、或專門的工具混和。如果需要上色的面積很大，就可以將粉彩條平擺在畫紙上磨擦。細部繪製可以用粉彩條的邊線和稜角完成。

我們可以先畫出物體大致的形狀，再進一步畫出細節。若想增加更多色彩趣味的話，可以試著用淺色粉彩畫在深色紙上。

Point
畫線條的時候，盡量保持從畫面高處開始畫起，可以避免色粉沾附在已經畫好的部分。在每次下筆畫粉彩之前先吹一吹粉彩條，因為粉彩在盒子裡會彼此摩擦，產生髒髒的色粉。

油性粉彩

　　和一般粉彩不同，油性粉彩混合之後能夠帶來比較複雜而且強烈的混色效果。油性粉彩的線條很明顯，所以在畫之前，你必須很有信心，用力下筆，發揮油性粉彩的多彩優點。反之，如果想表現的是比較低調的混色效果，就一步一步輕輕地用直線鋪出顏色。油性粉彩的基底是油彩或蠟，適用在許多不同表面上：紙張、瓦楞紙、木頭、帆布、塑膠、玻璃、金屬……。想在深色油性粉彩筆畫上加上淺顏色並不容易，因為會讓混和色看起來很混濁。

　　永遠從上底色開始，然後慢慢加上其他顏色，每一層新顏色都會因為有了前一層顏色的襯托而顯得更豐富。直接與紙面接觸的那一層顏色會附著得最好。想要畫出來的顏色既均勻又鮮明，就要確定新的一層顏色不會刮傷前一層顏色。最漂亮的顏色最後再上。用點描法畫出彼此緊緊相鄰的色點，能帶來視覺混色的效果。

▼ 我們可以刮掉表面的顏色，讓底層顏色顯露出來。在左下圖裡，淺藍色被深藍色覆蓋住，隱隱約約地透露出來。右圖中的深藍色被刮掉了，露出下面的淺藍色。

▲ 想畫出油彩的效果，你可以用畫筆沾稀釋的松節油，刷在已經畫好的油性粉彩色塊上，讓顏色彼此融合。

　　蠟質的粉彩（粉蠟筆）有棒狀和塊狀形
式。比一般粉彩和油性粉彩都適合拿來畫小尺
寸的畫，但是效果卻不同。蠟質粉彩比較乾，
堆疊在一起的色彩不太能彼此融合。

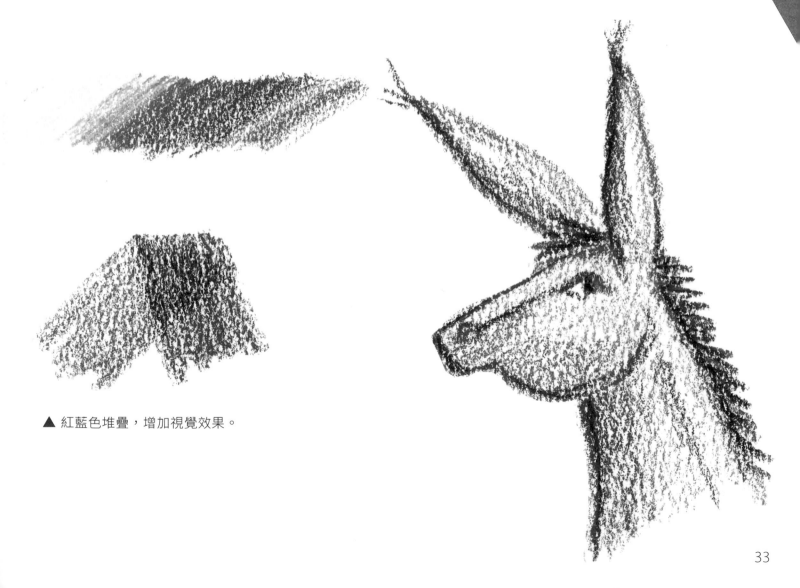

▲ 紅藍色堆疊，增加視覺效果。

33

水彩

　　如果仔細解釋，可能會讓水彩聽起來非常複雜難懂。但其實水彩是一種很簡單的水溶性顏料，使用起來不會有太多疑問。水彩的顏色能夠輕鬆地彼此融合。只要手法保持輕柔，水彩能夠帶來意想不到的美麗效果。無論畫作尺寸大小，水彩的透明度和色調都能發揮很好的功能。

　　隨著想要的水量多寡，紙質也必須從薄到非常厚。如果要使用非常潮濕的顏料，就要先將畫紙以繪畫用紙膠帶固定在厚紙板上。上顏色之前，你可以刷濕整張畫紙，創造比較藝術性的繪畫效果。水彩顏料有硬質方塊狀，你可以自由選擇想要的顏料塊，裝在配有方格，方便攜帶的木盒裡。此外也有管狀水彩，色料比較鮮豔，質地也更黏稠。

　　最好選用短柄、保水性強的畫筆。好的水彩筆價格不低，但是只要小心使用，就能夠維持很長的壽命。

　　濕式顏料如水彩，讓我們利用水份創造效果。因此如果不想讓兩個緊鄰的色彩混和出第三個色彩，就要等第一個色彩乾透之後再上第二個。

Point
市面上也買得到筆桿能儲水的畫筆，能方便在戶外寫生之用。

以渲染底色為例，先將紙面刷濕會幫助渲染。但是如果想加上後續細節，就最好等紙面先乾透再畫。

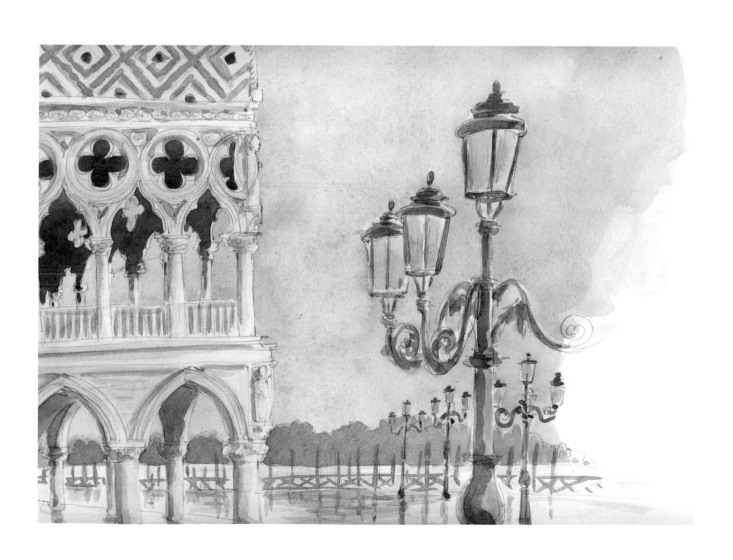

紙面如何留白？

　　在深底色上畫淺色水彩很難，因此最好事先計畫空白區域位置。但用白色顏料畫白色區域，將會看起來不透明且不自然。水彩技法中的白色，其實就是利用白紙表現！最好的方法就是保持留白部分乾燥，手邊準備一塊布隨時吸掉留白邊緣越界的水份。你可以先用鉛筆畫出留白區域的界線，等顏料乾透之後再擦掉線條。有一種工具叫遮蓋液，就像用膠水畫圖一樣，畫在要留白的區域上。遮蓋液乾了之後，你可以在上面畫顏色，再等顏料乾了之後，就可以輕輕摩擦去除遮蓋液。或者在顏料還沒乾之前，用一張紙巾、乾畫筆、或是棉花棒吸掉顏料，這個方法也可以清除意外畫錯的部分。

上色

① 替一張圖上色的時候，我們可以先從畫陰影著手，然後再加上比較強烈的色彩，就能讓畫作看起來有明暗面。

② 你也可以先用底色蓋住或圍繞主題。

▲ 我們可以先渲染一層淡彩，再加上細節和更深的
顏色。

③ 然後加上不同層顏色。

墨水

墨水和水彩一樣是水性顏料，但是因為多半裝在小瓶子裡，所以不太容易攜帶。彩墨顏料畫在紙上之後比較不透光，因此沒有水彩那麼飽和鮮豔。彩墨的流動性比墨汁來得好。最好使用稍微有紋理，厚一點的紙，墨水才不會乾得太快，讓作畫時間更充裕。

畫墨水畫的筆跟水彩筆一樣，也適用於大小不同尺寸的畫作。調色盤上必須有分格，才方便混和顏色。千萬要小心墨水的使用份量！墨水的濃度很高，所以最好先稀釋，並且在手邊準備一張用來試色的紙。

▲ 因為墨水是液體顏料，我們可以加入色調，或是讓顏色彼此自由混合，但是結果卻比較不受控制……

▲ 鮮黃色墨水加上藍色會形成綠色。

◀ 墨水會深深吃進紙面，所以很難修改畫作、刷淡或清除顏色。因此用墨水作畫時，你必須先畫淺色再畫深色。

Point
一定要徹底洗乾淨畫筆，因為墨水的沾染性很強！

▲ 若要添加白色，將漂白水以水稀釋 50% 是個好用的技巧。比如畫天上降下的雪花，就在已經乾透的底色添加小小的漂白水稀釋液，創造出白點。正式下筆前，最好是先另外在一張草稿上試畫。

▲ 我們也可以用沾水筆沾漂白水稀釋液，在底色上畫圖。

▲ 面對大面積的畫作，你必須在下筆之前就確定畫筆上有足夠的顏料，否則若是稍早的顏料乾得太快，後續顏料就會留下筆跡。

廣告顏料

　　廣告顏料是很容易掌握的水性顏料，能創造出顏色飽和的霧面效果。細和極細廣告顏料含有豐富的色料，顏色明亮，易於使用。我們可以用原色（參見第10頁）調出所有其他的顏色，因為廣告顏料能夠彼此融合。廣告顏料必須畫在稍微厚一點的紙上，而且紙面不需要是白色的，因為廣告顏料的覆蓋力很強。因此，你可以將淺色畫在深色上，或是平塗。但是我並不建議你堆疊多層厚重的顏料，因為一旦顏料乾了之後，有可能會龜裂。乾燥的廣告顏料顏色會顯得比較淺，沒有光澤。你可以加水重新軟化乾掉的廣告顏料。稀釋過的廣告顏料，畫起來像水彩，而且也適用於不同尺寸的畫作。

▲ 平塗時，顏料必須稍微稀釋成乳狀的均勻質地。畫筆必須吸飽顏料，避免畫到一半就用光。畫大面積的時候，以連續性的筆畫交疊，使顏料在乾燥過程中彼此融合。

▲ 我們可以在已經乾掉的顏色上再上一層新的顏色。如此一來每個顏色就會界線分明，不會彼此融合。

▲ 先刷濕紙面再渲染，才不會留下筆刷痕跡，同時畫筆必須吸飽稀釋過的顏料。要畫漸層色的話，可以在畫連續性筆畫的過程中，將清水分次加入顏料裡。

▲ 我們也可以在還沒乾的顏色上添加新色讓它們融合，但是由於廣告顏料乾得很快，動作必須快。

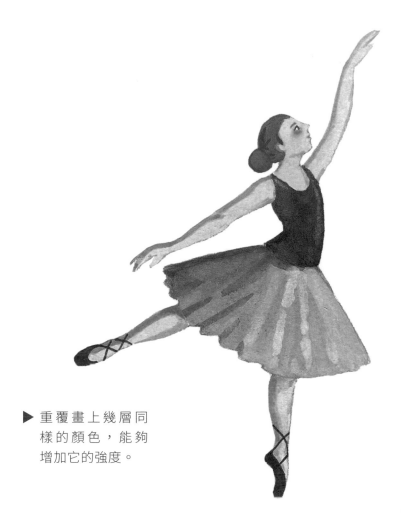

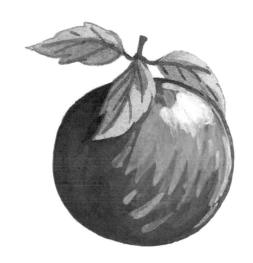

Point
如果想增加色層厚度，讓顏色看起來有質感，就用少一點的水稀釋。

▶ 重覆畫上幾層同樣的顏色，能夠增加它的強度。

廣告顏料是覆蓋力很強的顏料，加了白色能讓顏料變亮。我們可以在原始顏料裡加一點點白色，或是水份，這樣做能降低顏料的不透明度，看起來會比較鮮明。然而，加太多白色會讓顏色在乾燥之後顯得過於粉白。要讓顏色變深，你可以加一點黑色，但是黑色也會讓顏色看來暗沉。

▲ 用廣告顏料作畫時，我們先從底色畫起，然後是大色塊，最後再加上細節。和水彩相反，你可以先從深色廣告顏料畫起，這一點能讓畫畫過程變得很有趣。

壓克力顏料

壓克力顏料和油畫顏料的用法相同，工具也是一樣的。壓克力顏料稀釋之後的質感類似廣告顏料和水彩。壓克力顏料是水性顏料，使用限制不如油畫顏料多，但是比較不鮮豔，透明度也低。同許多其他顏料，低價的壓克力顏料色料含量也很低。

用法簡單的壓克力顏料非常耐久，而且可以畫在各種不同表面上。你必須使用合成毛畫筆，而且一定要在顏料乾掉之前洗乾淨，否則會形成難以清除的塑料污漬。壓克力顏料不透明的塑膠質感適合平塗。它速乾的特性固然方便，但當我們想畫漸層色彩或在紙面上融合顏色的時候，卻成了一個缺點。有一款壓克力顏料兼具簡單易用以及油彩美麗的色彩優點，它乾燥的速度比一般壓克力顏料慢，卻又比油彩快。由於裡面添加的黏著劑完全透明，顏色得以保持很高的亮度。就算乾燥之後顏色還是一樣鮮明。

▲ 壓克力的覆蓋力可以很強，也可以經過稀釋提高透明度。

▲ 一旦前一層顏色乾透，我們就能在上面添加各種顏色。如果想讓前一層顏色透出來，就稀釋下一層顏色。

▲ 顏料還沒乾之前，可以很容易地混色。

▲ 要讓顏色變深，可以在原本已經乾燥的底色上畫令一層半透明色，增加視覺深度。

▲ 畫漸層的方法是像畫水彩一樣先刷濕書紙表面，再由深到淺慢慢減輕下筆力道。

▶ 想強調顏色的厚實感，就直接在紙面上塗上一層厚厚的顏色。色塊上也會因此留下畫筆的痕跡。

Point
壓克力顏料乾得很快，當你畫大尺寸的畫作時，可以用噴壺不時噴濕彩盤裡的顏料或調好的顏色，保持濕潤。

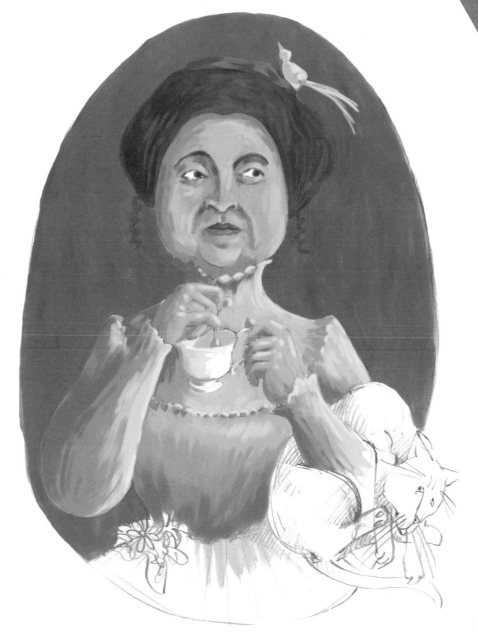

油畫顏料

　　油畫顏料的顏色向來公認很美麗，但是不容易使用，限制也多。的確，油彩不是最簡便的上色技法，不過我們仍然可以利用有限的材料，讓油畫上色變得簡單一點。

　　市面上有油畫和壓克力顏料專用的紙質畫本、帆布面的紙板、或繃在木框上的帆布畫框。依照使用習慣，畫筆有合成毛，也有天然的。剛開始入門時，你可以選用拋棄式的調色盤，或裝訂成厚本的調色紙。顏料可以直接從管子裡擠出來使用，但是先以專用媒介沾濕畫筆之後再溶解顏料，使用起來會更順手。專用媒介通常是稀釋液或松節油，必須在通風處使用。依照稀釋程度多寡，油彩乾燥的速度可以很慢，或甚至非常慢。

　　想熟悉油畫技法，你可以先試著用不同分量的稀釋液練習混色。

罩染

　　（編註：罩染。使用很薄的顏色在乾燥色層上做的透明罩染，利用光的透疊效果來呈現色彩，較多應用在古典油畫。）

　　使用油畫顏料，能夠利用透明度做出豐富的效果。用極度稀釋的油彩罩染，能增加整幅畫作（或部分區域）的鮮豔度或用來畫陰影。不過必須等底層顏料完全乾透之後才能罩染。

結合油彩和水彩！

　　為了讓油彩更易於使用，市面上也有顆粒極細，能溶於水的油畫顏料喔！這種材料的特性和傳統油彩一樣（但是味道比較不刺鼻），而且只需要一小杯水就能畫。乾燥時間比壓力力顏料長一點。

　　我們也可以加上其他水溶性顏料，增加畫作顏料的柔滑度、亮度和透明度。

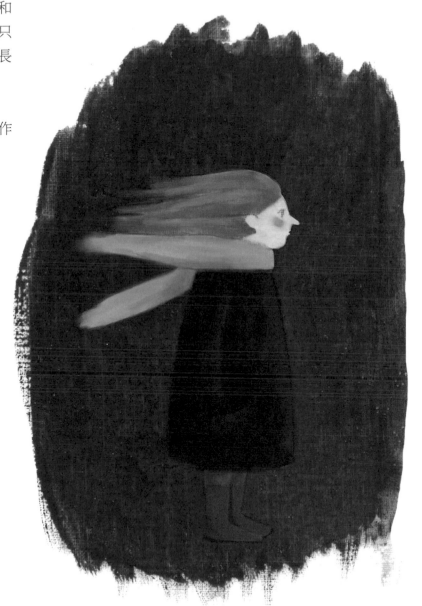

模版印刷

模版印刷能讓你在不同的表面上複製出同樣的圖案。你可以只使用一個圖案，一個顏色；也可以用不同圖案組合配上不同顏色。成品的效果和絹印很類似。

要製作簡單的模版印刷，我們可以在硬紙板（或是能夠剪裁的硬質或軟質材料，不能過薄）將想上色的部分剪掉當作模版。在一剛開始，我們就得想好畫作中的哪一個部分是要鏤空透過模版上色的。你可以用噴漆，也可以用海綿或模版專用刷，沾取未稀釋的壓克力顏料或廣告顏料上色。作品尺寸不拘，端賴你的耐性和成品細節多寡。

如果你的作品上有不同顏色彼此緊鄰，就先在一張薄紙或描圖紙上畫出簡化細節的草圖。然後在確定每一個區塊的顏色。接著，在厚紙板上將同一種顏色的區塊外型畫出來。你可以借助影印機，印出好幾張同樣的圖，然後在每一張上剪掉要上色的部分。最後，在一張紙上，將一張一張厚紙板當模版上色，記得要等前一層顏色乾了之後再換下一張模版上新色。在模版和紙面上做位置記號很重要，才能確定色塊都在正確的位置上。

▲ 這張圖用了六張模版。

▲ 我們可以將整個區域印上顏色，或用紙面的白色當作邊線。

我們也可以活用模版畫印法，將相鄰的顏色一層一層疊上去。下面的蘋果有很多細節。每一個顏色都是從一開始就互相堆疊起來的。

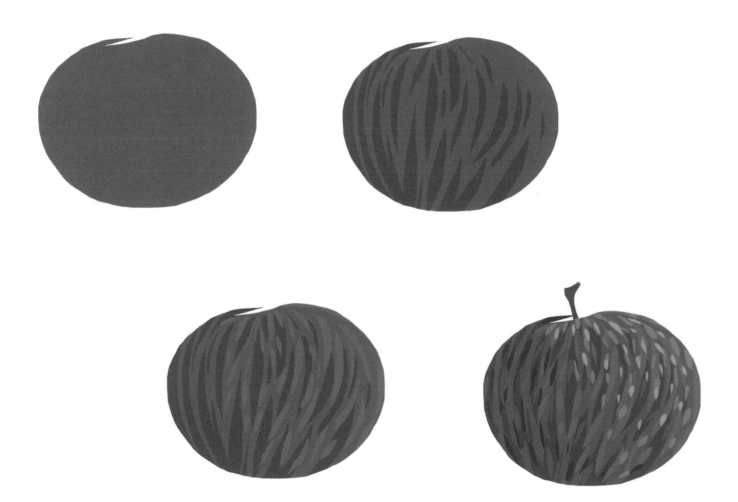

數位技法

　　和一般人的想法相反，其實數位技法會讓上色過程更複雜，因為有太多顏色和工具的選擇了⋯⋯電腦並不能代替我們做選擇，而且，面對無窮無盡的選擇，我們必須事先仔細思索想像自己要表現的效果是什麼，才能找到一個最好的方向。

　　作品的尺寸和印表機的印製尺寸有關，電腦和印表機也肯定比色鉛筆和顏料來得貴。此外，使用者必須對數位科技有相當程度的了解，所以這個技法並不適合所有人。然而，你可以任意嘗試，因為只要按一個鍵就能從頭開始！使用數位技法，數位板和數位筆會比滑鼠更方便。

▲ 你可以先畫出線條手稿，掃描之後再用電腦上色。

▲ 你也可以建立色調協調的彩盤。根據不同軟體，有些顏色已經是混合過的，你也可以用這些顏色進一步混色。

Point
記得建立半透明的圖層，目的是用來分開底色和細節。比如說，你可以重新修飾一幅人物畫，卻不需要擔心連帶改動底圖。

我建議你在電腦螢幕上的正式數位畫作旁準備一張空白工作區域，上面是與你使用的顏色協調的深淺色調。你只要用軟體裡的「滴管」功能在這個區域上選色，而不需常常打開繪圖軟體龐大的色彩資料庫。一旦確定了顏色，你就可以開始決定風格和上色工具。

▲ 顏色可以塗滿整張畫，也可以像這張圖一樣隨意安排。要注意的是藍色陰影並沒有輪廓線。

▲ 這張圖裡只有色塊，完全沒有輪廓描邊。

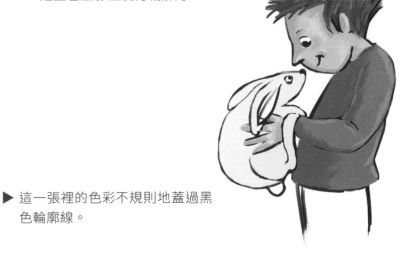

▶ 這一張裡的色彩不規則地蓋過黑色輪廓線。

拼貼

　　這個技法是使用各種不同材質為作品上色，使畫面富有變化。通常我們會將這個技法與手繪底圖結合。你可以用拼貼完成整幅圖，或是只用在一兩個區域，其他部分仍以傳統手法上色。這是一個混和媒材技法。

　　拼貼適用於各種表面，中等到大型尺寸的作品，因為尺寸太小的拼貼作品並不容易做。用來拼貼的材料可以是報紙、照片、壁紙、皺紋紙、鐵絲、扣子、珠珠⋯⋯甚至小物件。不同的材料必須使用不同的黏膠固定。

▲ 我們可以裁剪、揉皺、撕裂、添加體積、預先設定形狀，或是讓材料無預期地引導我們方向。

▲ 用色紙模仿模版印刷的效果。

▲ 我們也可以用布料、紙張或各
種材料的照片，在電腦上組合
成數位拼貼。

51

大膽混搭吧！

　　有許多技法其實都能互相混搭。雖然有時也許會讓創作過程變得複雜，但是如果你的創作很難用單一技法完成，混合使用技法反而能讓創作變得簡單，而且我們能藉此善用各種技巧的優點。

　　理所當然地，乾性技法適合一起使用，濕性技法適合與其他濕性技法一起使用。如果你想混用乾濕兩種技法，就要先確定在加上乾顏料之前，濕顏料已經乾透。反過來也行得通，但是濕顏料就勢必會和乾顏料的粉末稍微融合在一起。

　　水彩和色鉛筆能夠結合得很好，但是也可以用墨水和廣告顏料混用，加強某一部分的顏色，描繪輪廓，或是利用白色畫龍點睛。

Point
在我們的印象中，水和油似乎永遠是對頭。然而，我們可以用壓克力顏料或廣告顏料打底，乾了之後將更容易上油彩，並且節省打底的時間。

若要結合傳統和數位技法，我們可以先在紙上畫色鉛筆底稿，並加上部分底色和陰影。下一步是將圖掃描到電腦裡，加強對比之後再用數位工具完成所有的顏色。

開始上顏色！

說到顏色，每個人的喜好都不同。因為偏好或不喜歡使用某些顏色，導致我們組織彩盤的方式通常會一成不變，彩盤上的基礎色也會是一樣的。我們幾乎不會自問為什麼喜歡這些顏色，它們是否能表現我們筆下的主題。事實上，這些顏色混和出的結果有些看起來很醒目，其他則不太成功，為什麼？

顏色彼此之間有許多能夠創造出協調、對比、或柔和色調的配合元素。有些顏色混合之後會加強畫作的氛圍，其他則會降低我們想製造的效果。如果想表現的效果不需要太多顏色，混合起來便很容易，而且一眼就能看出需要用那些顏色；但是如果牽涉到很多不同顏色，那麼這些顏色就會是交織出整幅畫作的經緯線了，我們必須捨棄某些顏色，讓別的顏色突顯出來。

學習活用顏色

一幅賞心悅目的畫，必須有平衡的顏色配置，顏色之間還必須互相產生關聯。協調性並不是偶然發生的，而是經過去蕪存菁。在為一幅畫作上色之前，我們必須選擇適當的顏色，事先設想它們的濃度和亮度，以及在畫面中的位置，以便維持平衡的色彩分量。比如說，我們為畫面中最亮的元素加上飽和度高的顏色，其他的地方則使用中性色，好讓視線停留。一個顏色精簡的彩盤，能降低色彩混淆，防止畫出太強烈的配色。

① 畫面下方的藍色漸漸淡化，上方的天空比較深，船身上則最深。

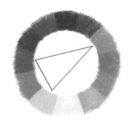

顏色的關聯性

從色環上挑選要使用的顏色之前，我們必須先確定哪一個顏色是畫面中的關鍵色，不能被其他顏色取代。在一幅海景裡，藍色是主色，因此其他顏色就必須和藍色相配。色環是一個有用的工具，因為它能幫助你視覺化所有的可能性。

色彩平衡和使用分量

一旦選定好顏色，我們就要決定它們在畫面中佔有的分量。我們可以降低佔有面積最大的顏色彩度，面積最小的部分則選用最鮮明的顏色來為畫面注入活力。以藍色調為主的海景，應該選擇色環中位於三角位置的三個顏色（參見第74頁），分別是蔚藍色、橘紅色、金黃色，此外再加上白色和黑色。

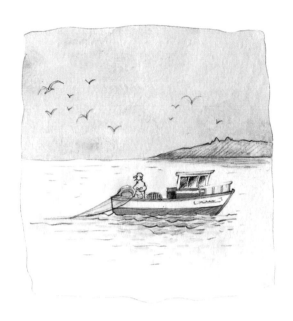

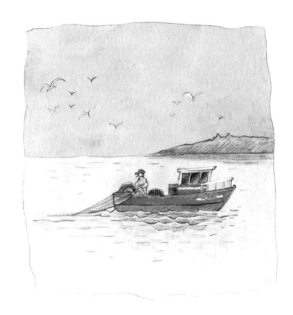

② 小島、漁網和船艙上的黃色彩度被降
　低,漁夫身上的黃色則保持飽和。

③ 船身上的紅色很飽和,但以淡彩用在
　某些部分看起來卻近似棕色。

色彩強度

　　如果所有的顏色彩度都一樣,就會彼此競
爭造成視覺壓力。最好只用高彩度表現一個顏
色,其他的彩度則降低,尤其是面積最大的顏
色,彩度可以最低。提高畫面活力的那個顏色
可以直接使用彩度最高的純粹色,但是面積必
須很小。

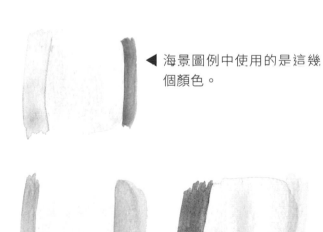

◀ 海景圖例中使用的是這幾
　個顏色。

▶ 用相同的三個顏色,
　調出這樣的配色。

對比色的協調性

　　對比色，就是位在色環相對兩個位置上的顏色。它們不相鄰，彼此沒有關係，也就是說顏色結構裡沒有相關的顏色介入（比如紅色和綠色兩者並沒有相關的顏色；相反地，橘色和綠色都含有黃色）。如果兩個顏色之間的相關色很少（比如淺紫色和淺綠色都只含有一點藍色），也會產生對比。但是這樣的對比並不會妨礙協調性，因為這些顏色在色環上的位置仍然相關聯。在畫面裡，對比色能提高注意力，讓繪畫元素顯得更有分量，創造出有活力的關聯。

互補色的協調性

　　在盯著一個顏色許久之後閉上眼睛，我們就會看到那個顏色的互補色。一個被橘黃色日光照亮的白色表面，會產生泛著藍色的陰影。人眼永遠能夠透過模擬對比色的機制，看見一個顏色的互補色。如果眼前看到的是洋紅色，它的互補色就是色環上的對向色：綠色。透過使用色環上相對的顏色，我們就可以在畫面裡創造出彼此協調的對比效果。

① 混合淺綠色和淺紫色（互補色），可以得到不同深淺的棕色，適用於畫面的不同區域。

② 然後，將互補色之一的彩度降低，畫在其他的區域……

③ 另外一個互補色則用在小區域上，提高畫面的活力和彩度。

◀ 紅色和綠色能產生十分醒目的
關聯，是十分常見的配色。

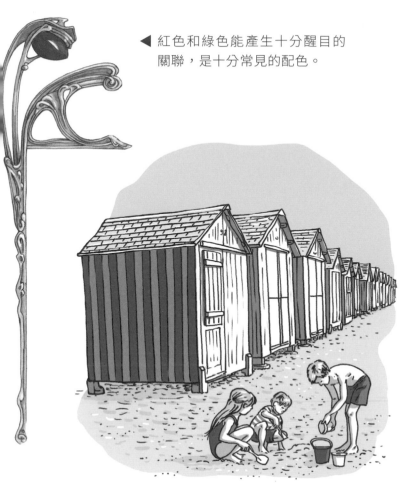

▲ 另一個手法是兩個互補色佔有同樣的畫面分量，
一開始先降低兩個顏色的彩度，最後再用高彩度
強調細節。

我們也可以不使用純粹的互補色畫畫，而是
用它們兩個顏色再加上白色或黑色，混和出
不同的棕色調。

冷暖色對比

色環上的互補色，永遠有一個屬於暖色，一個屬於冷色，同時使用能夠讓畫面顯得有趣。

我們可以用色環上最暖的顏色：橘紅色，搭配它的互補冷色：藍綠色，創造出強烈的對比。

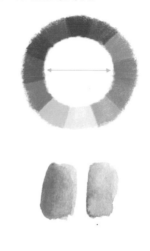

① 先用低彩度的顏色畫背景……

② 再慢慢提高彩度和細節。

也可以將畫面分成冷暖鮮明的兩個色調。

以下是幾個以冷暖色對比為重點畫出的例子：

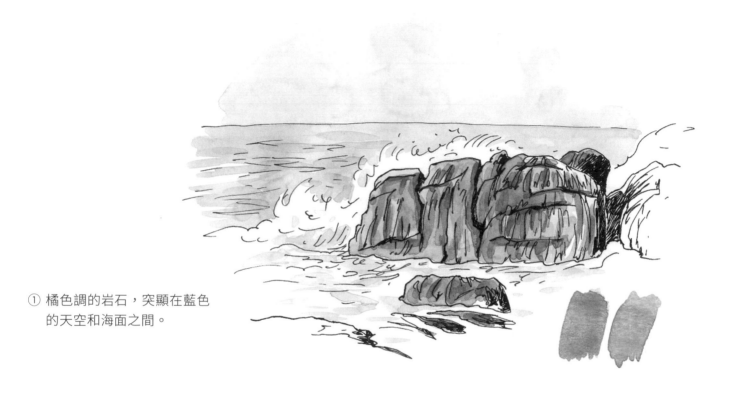

① 橘色調的岩石，突顯在藍色
　的天空和海面之間。

② 在近乎純色的藍旁邊，橘色雖然比較不顯眼，
　卻為畫面帶來活力。

③ 海洋和天空的藍主導了畫面
的顏色。

④ 畫面裡沒有一個顏色是單一
色。我加了或多或少的黑，來
表現畫面氛圍。

⑤ 盤子的暖色突顯出馬林糖（蛋白霜餅
乾）淡淡的冷藍色。

色環上等邊三角形的色彩協調性

我們可以在色環上畫出等邊三角形，位於三個角尖端的顏色可以用來創造出協調的配色：三原色、三個原色的互補色、以及三個二次色。你選用的三個顏色之間，距離必須永遠都是一樣的。

決定哪個顏色佔的分量多很重要，以暖色優先，或以冷色優先。

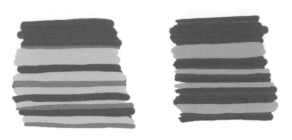

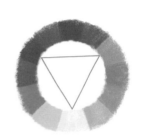

▲ 我們先選出要畫主色的區塊，再加上其餘兩色。

原色

　　用原色能創造出最強的對比。我們通常會很自然地選用原色，因為它們最吸引我們。原色的純粹色彩能突顯畫面元素。將原色和其他言色混和之後，我們可以得到色環上看到的其他色調。

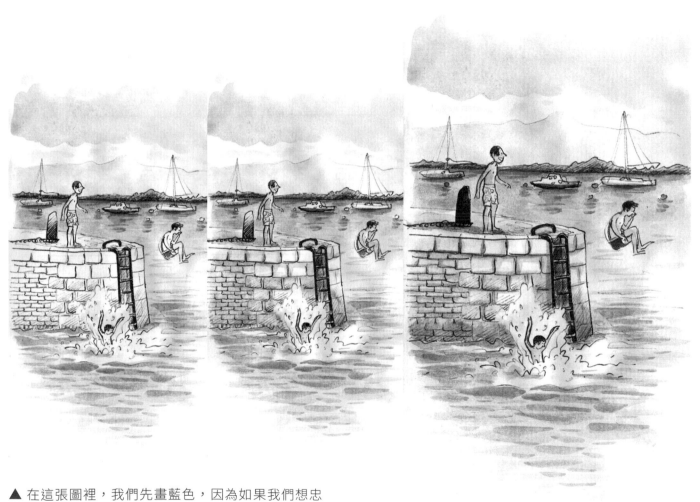

▲ 在這張圖裡，我們先畫藍色，因為如果我們想忠
　於實景，就不可能用其他顏色取代藍色。用在大
　區域上的紅色和黃色是混和色，泳褲上的則使用
　純色。

這幾張圖都是以三原色完成的。

▲ 背景花紋很明顯。

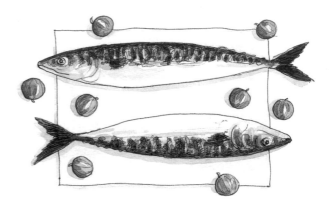

▲ 這張以黃色為主色。紅色使畫面活
潑，藍色用來畫陰影。

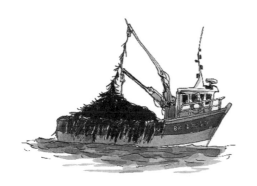

▲ 船身不同的部分以三原色分別清楚
地表示出來。

◀ 除了泳褲上的紅色，畫裡的三個原色都
經過混色。

▲ 畫面中的主色讓畫作一目瞭然。

由於三原色的關聯性和對比性太強了，我們也
可以只使用其中的一兩色。

▲ 如果畫面裡有黑色部分，就可以只使用一個原色⋯⋯

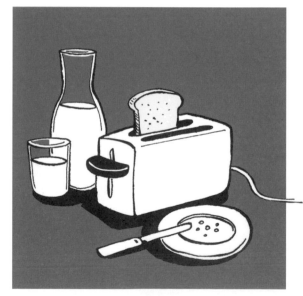

▲ 或兩個。

◀ 我們還能只用兩個原色個別和灰色或黑色混合。

◀ 或是將兩色其中之一稀釋後再畫大部分的面積，僅僅在細節上使用純原色。

互補色

每一個互補色（橘色，綠色，紫色）都是經由混合兩個原色而來（參見第10頁），並且和另外一或兩個互補色都有關聯。比如說橘色和紫色的關聯——它們都有黃色，所以能產生協調性——讓它們之間的對比較原色弱。

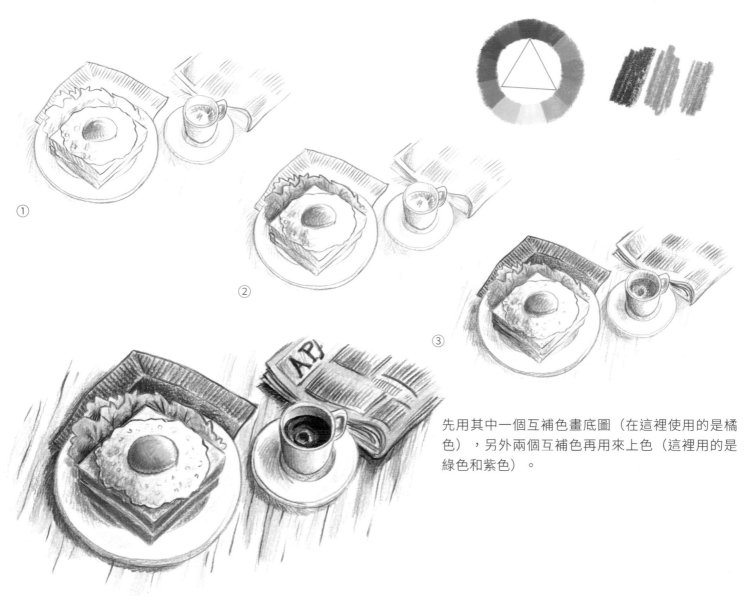

① ② ③

先用其中一個互補色畫底圖（在這裡使用的是橘色），另外兩個互補色再用來上色（這裡用的是綠色和紫色）。

▲ 無論偏黃或偏藍，綠色都是互補色。我在這張圖
　裡混用了不同色調的綠色，使綠色成為主色。其
　他顏色有的經過混色，有的是純色，但是佔的分
　量都不多。

二次色

使用二次色（參見第10頁），能令畫面彩度比使用原色或互補色來得更低，因為它們經過更多混色手續，更加強了色調的協調性。

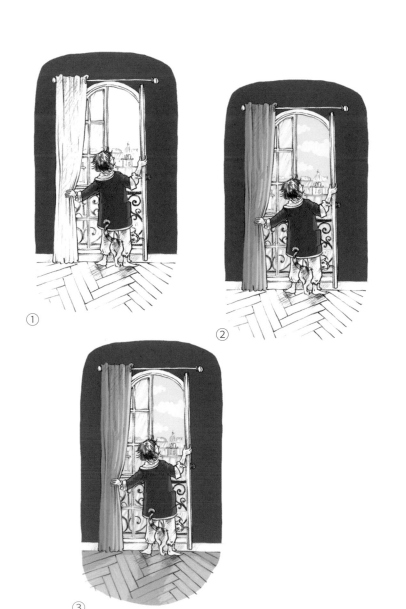

①

②

③

畫面中的小細節通常是最後再加上去，增加活潑感。

有些色彩協調性能創造出畫面氛圍，讓觀者體會出一天中的某個時段。

▲ 以不同深淺畫上的藍色，佔有畫面的最大分量。
　其他的顏色豐富了畫面氛圍，帶來生氣。

色環上尖窄三角形的色彩協調性

　　另一個在色環上創造協調色的方法是，選兩個關聯相近的顏色，比如黃色和橘色（都有黃色），配上三角形尖角對向的顏色，在這個例子裡是深藍色。也就是說以一個顏色配上位於它相對顏色兩旁的兩個顏色。如此一來，既能大幅度地囊括使用的色彩種類，同時又保持協調性。同樣地，我們必須決定冷暖色何者為主色。

暖色主導的配色
以色鉛筆畫為例，先輕輕以一個顏色畫背景，再用大一點的力道，以另一個顏色表現細節。

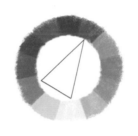

冷色主導的配色

先選出要用的顏色，再或多或少混入白色或黑色，
黑色的份量應該特別少。

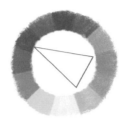

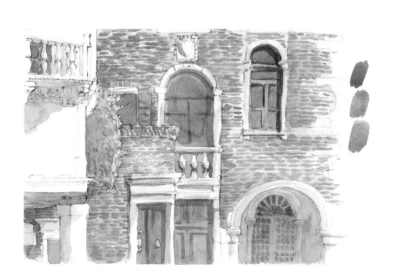

在這個配色裡，雖然冷色比暖色多，大面積
的暖色卻能讓畫面顯得溫暖。

75

色環上正方形的色彩協調性

　　如果畫面上有多個元素需要上色，我們可以將色彩的選擇擴大到色環上的正方形四角。這個協調性比較難運用，因為色彩選擇變多了。在色環上，這四個顏色彼此之間的距離應該等長，其中也一定會有一個原色、一個原色的補色，和兩個二次色。

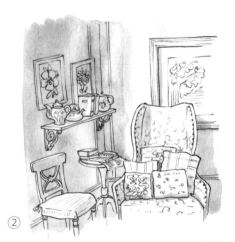

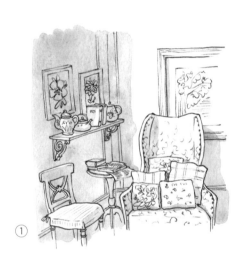

① 　　　　　　　　　　　　　　　②

這張圖中，先以降低彩度的
顏色打底，再提高彩度畫細
節。

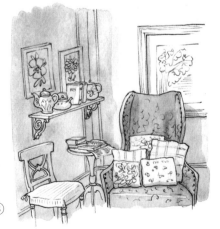

③ 　　　　　　　　　　　　　　　④

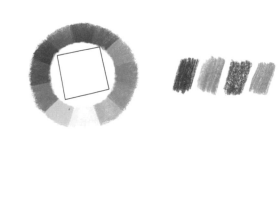

① ② ③

用兩個顏色創造氛圍，再用另外兩個顏
色描繪細節。

色環上長方形的色彩協調性

　　類似前頁所說的正方形色彩協調，色環上的色彩也可用長方形的四個角來選擇。你會得到兩個暖色兩個冷色，組成兩對具有互補關聯的顏色。用這個方法，畫面中的色彩協調性會比較集中，冷暖色調也更明顯。

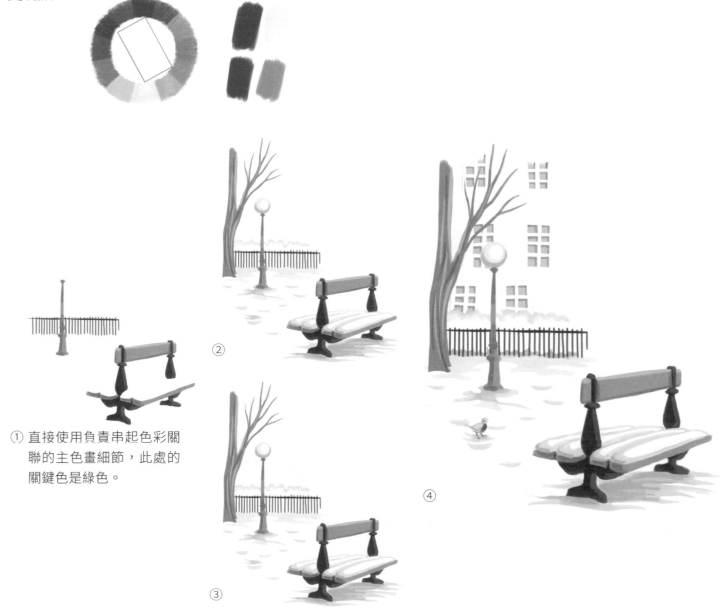

① 直接使用負責串起色彩關
　聯的主色畫細節，此處的
　關鍵色是綠色。

②

③

④

③

②

① 這裡用紫色開始上色,因為它
　 是負責串起其他顏色的主色。

④

另一個**正方形**協調性的例子……

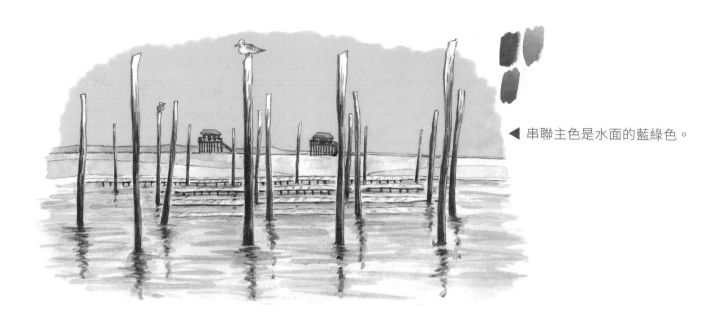

◀ 串聯主色是水面的藍綠色。

▶ 騎師身上的顏色分別為正方形協調色的
　其中一色。這樣做能夠讓畫面中的角色
　顯得很分明。

和**長方形**協調性的例子：

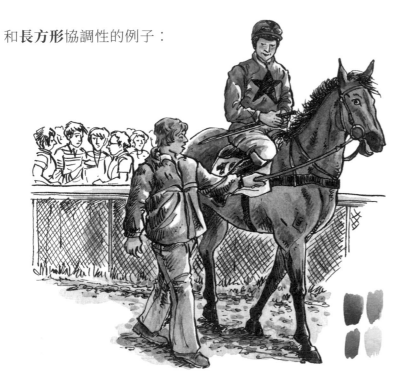

◀ 四個顏色各以純色畫在騎師
的服裝上。

▶ 畫面分成橘紅和藍綠兩
個大色塊。

相近色的協調性

這一篇之所以如此命名，是因為選用的顏色在色環上彼此相鄰。

類比協調

我們可以藉由選擇原色和與它相鄰的另一個顏色創造出類比協調。舉例來說，如果選的是藍色，就能以藍色為起點，選出另一個偏紅或偏黃的藍色來和藍原色相配合，不要挑選離藍原色太遠的顏色。以一個顏色為中心，我們可以選用半個色環上的顏色。然而，這個方法固然能使畫面看起來很舒適沉穩，卻會缺乏活力。

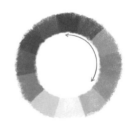

這幾個關聯密切的顏色能創造出非常沉穩的氛圍。

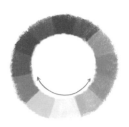

你可以選一個位在冷暖色中間的原色當做起點（比如這裡的黃色），然後在與它相反的色調裡挑另一個顏色。

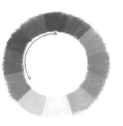

用水溶性色鉛筆，能加強顏色的深度。

相關色的協調性

相關色也能創造協調性，比如橘色和黃色裡都有黃色。由此類推，我們可以選用色環上所有由黃到橘的顏色。

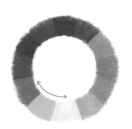

① 你可以先選定背景色，這樣能夠幫助你決定其它位置要留給彩盤上的哪些顏色。

②

③

① 這個例子中，我們先選好藍色作為第
一個顏色。

② 然後加上第二個顏色綠色。

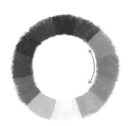

③ 將綠色和藍色稍微混和之後又得到藍
綠色。

色溫的協調性

　　色彩也能夠透過溫度達到協調，也就是說，只選擇用暖色或冷色作畫。

▶ 如果對自己有信心，你可以一開始就用不同深淺的顏色。右邊這一幅畫裡同時使用了蔚藍、深藍、綠色和紫色。

▲ 在這一幅以暖色表現協調性的作品裡，深色背景將其他橘紅色和黃色混和色襯托得明亮並且有活力。

單一色系的協調性

以同樣一種色系的顏色作畫，可以創造出有協調性的單一色系圖畫。我們只選用色環上兩個原色之間的顏色，因此色彩之間的關聯非常密切。

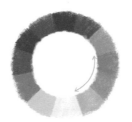

◀ 何不用彼此有關聯的色彩在紙上畫出單色色塊，剪下來後拼貼成一幅畫？

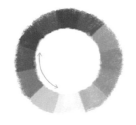

▲ 先從灰色的陰影開始畫起，再加上或深或淺的色調。

▼ 使用靠近兩個原色之一的幾個相近色，可以烘托出氛圍。加入靠近另一個原色的顏色作為點綴，可以讓畫面生動起來。

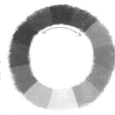

當選擇的單色位於互補色和二次色之間時，色調之間的差異將會縮小，創造出獨特的效果。

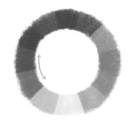

▼ 我們可以先畫底色，然後加入對比，最後用深色畫細節。

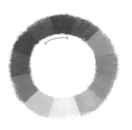

▼ 在這張圖裡,我先確定每個大區塊的色調,再加深同樣的顏色修飾細部。

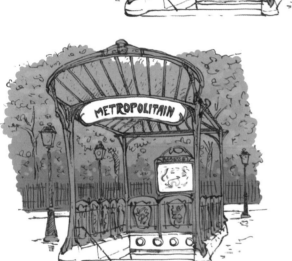

▶ 如果畫裡的顏色對比不強,最好只有一個元素完整上色,以突顯主題。

光線和單色的協調性

　　只用一種顏色作畫時，可以添加白色提高顏料亮度，或添加黑色減低亮度。要記得的是，在顏色裡添加白色或黑色並不會使它變成另一個顏色。即使是像右邊頁面中的橘色，加了黑色之後雖然看起來變成棕色，但是事實上只是橘色的純度被改變了而已。

在這張用數位工具完成的畫中，我先由深紫色開始畫，再慢慢將白色混入紫色裡。

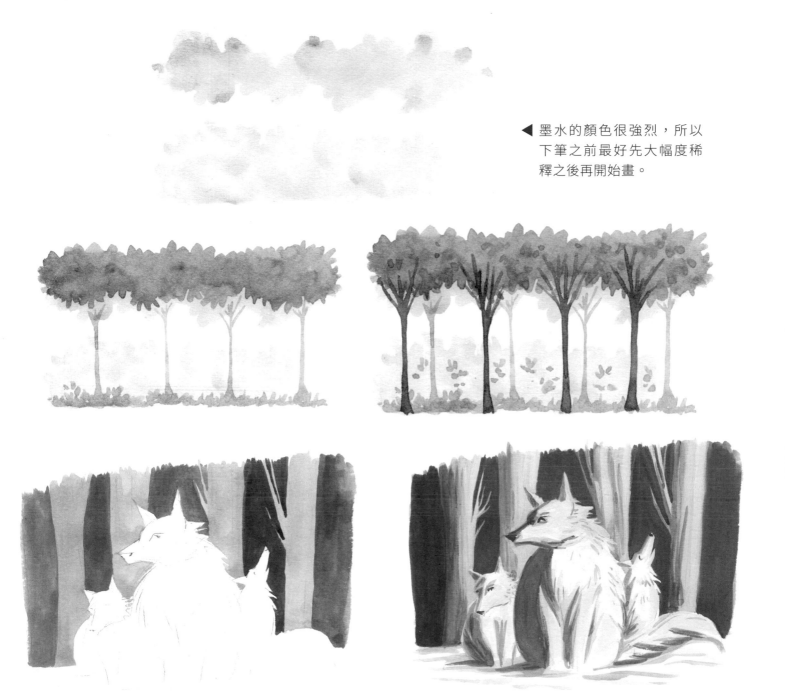

▶ 墨水的顏色很強烈，所以
下筆之前最好先大幅度稀
釋之後再開始畫。

▲ 至於廣告顏料，我們可以先畫深色再以淺色顏料覆蓋。重複堆
畫廣告顏料的過程，就像在做雕塑。

灰色

在畫作裡使用灰色，能讓色彩彼此產生關聯，帶來平衡感。灰色可以當成「中性色」（以等量的黑色和白色互相混和）使用，或和其他顏色混和，降低彩度。

中性灰能夠發揮很強大的功能。我們的視覺錯覺會認為灰色能反映出周遭的顏色（參見第１３頁），它也能讓相鄰的顏色顯得柔和。灰色能令兩個彼此對立的顏色在視覺上產生關聯。

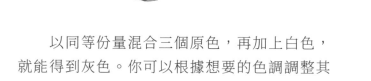

以同等份量混合三個原色，再加上白色，就能得到灰色。你可以根據想要的色調調整其中一個原色的份量。

另一個調出灰色的方法是混合兩個互補色，再加上白色。

當然，我們也可以加一點顏色在灰色裡，得到不同色調的灰色。

▲ 畫面裡的每個顏色都能夠或多或少加一點灰色,用灰色提供的關聯
性讓顏色之間產生協調。

▲ 這張畫裡的顏色都加了灰色,但是細節部分卻保持中性灰。

幾個單一色系畫的例子：

▲ 這張圖裡的顏色介於黃色和紅色之間，形成橘色系的單一色系畫，其中又加入黑色表現各種不同的棕色。

▶ 圖中的協調性集中在橘色和金黃色，有些部分則混和了黑色，用來突顯細節。

▲ 這張圖的協調性以帶著互補的藍色和橘色的灰組成。

▲ 圖中的色調變化從深黑到紙面的白色。細節則以純粹的黑色描繪。

▲ 這張圖使用了或深或淺的橘色,再以灰色輔助。

用色彩構圖

　　就在我們畫草圖的時候，也同時開始構圖了。一般來說，我們在這個時候就已經對要使用的顏色有了基本的概念，這些顏色也會引導我們完成初步的構圖。上色會替畫作注入生命力，描述一個故事，創造出一個氛圍。顏色的強度、我們對某些部分的特別著墨、或深或淺甚至沒被強調的背景，都會決定畫面的構圖完整性。只要在留下讓畫作呼吸的空間，顏色就能強調出畫作元素，讓畫面產生深度。

空間和細節

　　首先，我們要界定畫面中哪些部分是空白區域、裝飾區域、充滿細節、和有動作的部分。然後我們替不同區域加上不同的色調。如此能讓畫面顯得有活力和結構性。有時候，我們不希望觀者的注意力放在細節上，那麼用與畫中其他部分相同的手法畫細節，就能避免它們被突顯。但是通常我們會用最顯眼的色調強調細節。

▶ 一般來說，草稿要能夠表現出空白和裝飾性元素，以及細節所在位置。

▲ 一個畫面可能充滿細部線條……

▲ 畫面中可能有很多細節,這個時候我們可以讓每個細節都找到自己的位置,畫面的其餘空間色調則保持低調。

▲ 或是大片空白。

畫面的景深

為了讓彩色畫面有深度，我們必須用不同深淺的顏色表現不同距離的景物。如果所有的顏色深度都一樣，觀者將無法分辨前景和後景。

氛圍

觀察眼前的風景時，離我們越遠的物體會因為空氣濃度增加而漸漸模糊，顏色也隨之變得不鮮明。位於前景的物體因為空氣最稀薄，顏色會最鮮明。中景的景物，由於空氣累積的原因，顏色鮮明度開始降低。最遠的地方，空氣讓顏色看起來霧茫茫地泛著藍灰色。無論主題為何，漸漸降低後方景物的顏色鮮豔度，都能令觀者體會出景深。

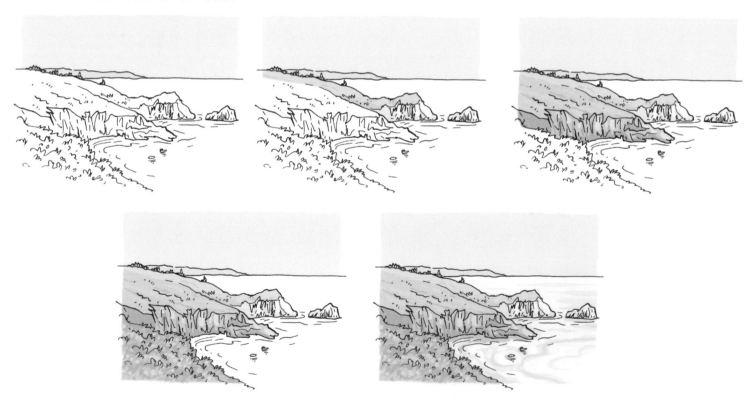

▲ 如圖中的背景色，我們通常先畫上最淡的顏色，然後慢慢加深，再畫前方的細節。

◀ 後景可以用藍色渲染。

▶ 我們可以用如前景的樹枝陰影來
表現出不可見的景。

溫暖與寒冷

　　我們在前面已經看過暖色會將物體向觀者拉近，冷色則會增加物體和觀者之間的距離。因此你也可以在前景畫上暖色，在後景畫上冷色。

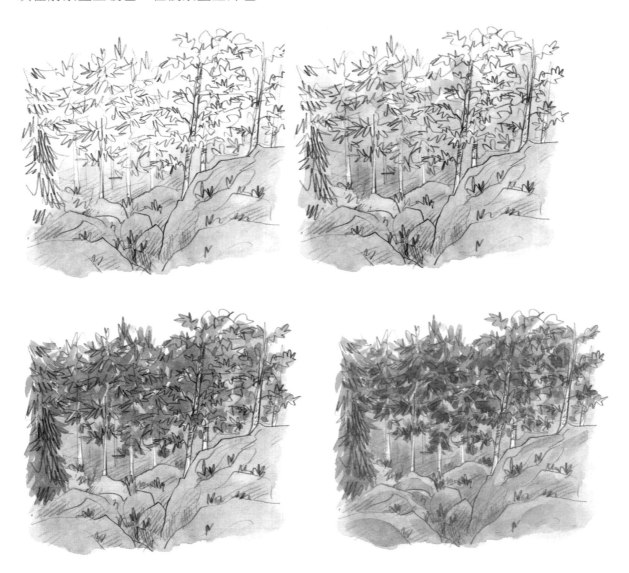

▲ 後景被陰影籠罩，所以顏色比較鮮明的前景容易突顯出來。

你可以先在畫面中和後景的一部分畫上陰影。前景的橘色棚子和番茄是視線的焦點。

◀ 另外一個方法是後景保持留白……或是只加上一點陰影，留下大量的空白。

倒置前後景

你還可以在前後景上玩一點小把戲，讓視線焦點集中在後景上。

▲ 前景如果處在陰影之中，那麼比較明亮、對比和顏色也都比較強烈的後景自然而然會吸引目光。

①

②

◀ 在這兩個例子中，前景都
保持留白。我們的視線會
自然落在有顏色的後景。

◀ 橘色背景上的綠色木
門，能將我們的視線引
導到入口位置。

②

①

這兩個例子裡的陰影形成一條走廊，視線會隨之
落在底端色彩鮮明的區域上。

強調物體和吸引目光

　　根據實際景物作畫的時候，我們對於視角的選擇，通常會被最吸引目光或是我們特別想著墨的元素影響，原因多半是這些元素的顏色吸引了我們。而在創作一幅想像中的畫面時，多半是要透過某個元素傳達想說的故事，因此這個元素便顯得很重要。所以我們必須強調想表現的元素，使觀者一眼就看見。

　　我們選擇的顏色對強調效果非常重要，顏色能將注意力吸引到一個細節、一個場景或是畫面的某個區塊上。但是如果我們選的顏色不對，就有可能因為沒能完整表現出要強調的元素，而使得畫面沒有重點。

▲ 最明顯的強調元素的方法，就是用比周遭顏色更鮮明、更純粹的顏色描畫主題。

▲ 觀者的視線會被單一物體上與眾不同的顏色吸引。

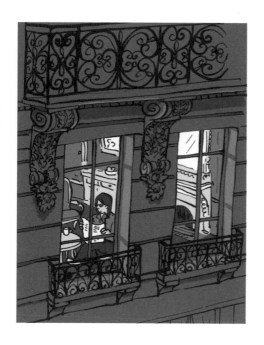

▲ 包圍窗戶的陰影迫使視線停留在明亮鮮豔的公寓內部。

▶ 這幅單色系畫作裡，色彩強烈的小細節顯得很搶眼。

主要元素和畫面中另一個或圍繞它的元素之間形成的色彩關聯性，也會產生對比，使主題突顯。

▲ 將兩個互補色（綠色和紅色）同時放在一件衣服上，能吸引視線。

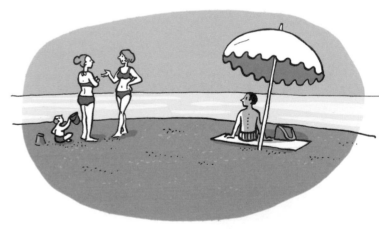

▲ 利用色環上的尖窄三角形協調色（參見第74頁），我們可以用三角形尖端的顏色突顯物體。比如本圖中的蔚藍色，以及對向的金黃色和橘紅色之間的關係。

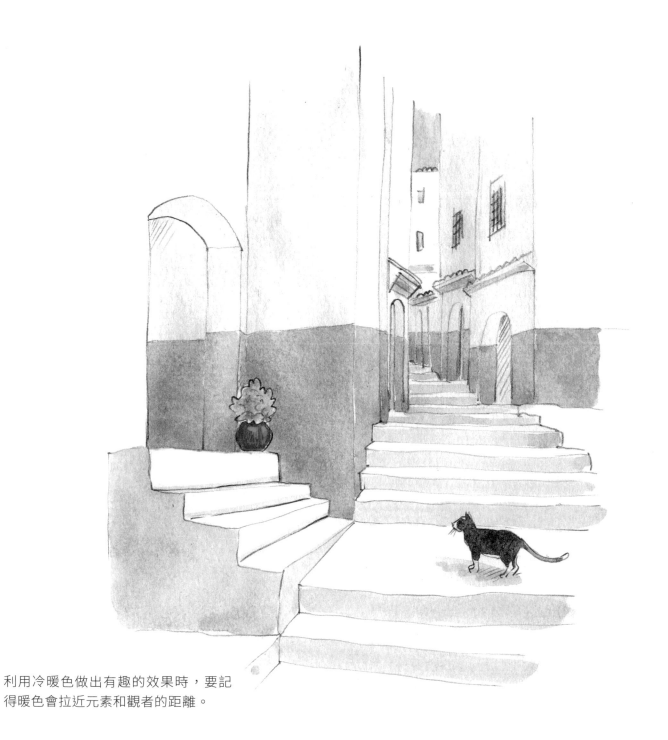

利用冷暖色做出有趣的效果時，要記
得暖色會拉近元素和觀者的距離。

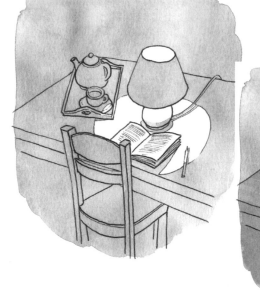

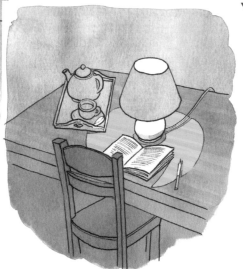

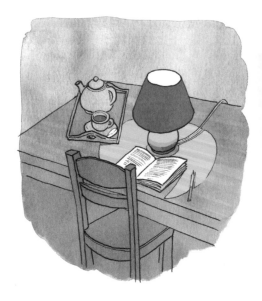

▼ 你也可以藉著打亮光線來強調物
　體……

◀ 或用暗沉的顏色圍繞焦點。這張圖裡
　藉著將視線引導到鍋子中央，來強調
　鍋裡的內容物。

▶ 要強調的元素（圍巾）可以是唯
　一有顏色的……

▼ 或正好相反，強調的元素（船）
　是唯一沒上色的。

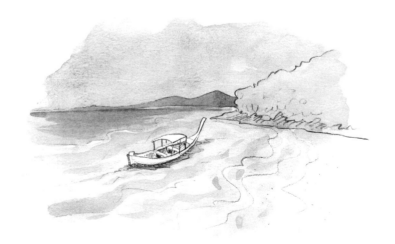

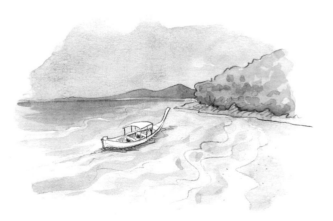

▲ 這裡的裝飾元素顏色比較複雜，
但是遮陽棚的顏色最強烈突出。

Aix en Provence , Place de l'hôtel de ville

◀ 紅色只出現在遮陽棚和路牌
上。

◀ 視線會先被番茄的紅色吸引，然後是三明治上的紅綠色對比，最後才落到沙丁魚粉紅色部分。我們的目光漫遊在一連串漸層的紅色之間，從最強烈的開始，結束於最淡的顏色。

▶ 這裡用的顏色以三原色為基礎，畫在船身上的是純粹的紅色和藍色。

陰影和光線

當我們談到光線的時候，就等於在談顏色。因為在現實世界裡，光線既不是純白色，黑影也不是純黑色。隨著一天時段的不同，光線的顏色也在變化，它和顏色彼此相輔相成。陰影和光線對物體的色調、清晰度、對比、表面起伏、質感⋯⋯等等，都會產生影響。是光線和陰影賦予畫面生命，讓畫面具有深度。

▲ 同一個顏色，藉由不同深淺度，能塑造出表面凹凸深淺的錯覺。

▲ 為了製造光源感，就必須有陰影。陰影越明顯，光線就顯得越強。

▶ 光線的顏色會決定陰影的顏色。如果光線偏橘，通常代表它來自日光，陰影的顏色就會偏向橘色的互補色：藍色。這就是視覺的對比模擬機制（參見第58頁）。

▼ 所以黃色的光線會製造出偏紫色的陰影。我們可以善用這個互補色機制加強或減弱陰影。

一天之中隨著時間變化，光線的顏色、明
亮度、強度都不同。不同的自然景物和不同的
國家，光線也大不相同。

▲ 強光會令周遭的顏色變暗。

◀ 正中午的光線。

▲ 太陽下山時的光線。

▶ 在沙漠裡空氣色調偏
紅，陰影很強並且偏綠
色。

讓畫面呼吸

　　用顏色將畫面填滿很容易就會顯得擁擠。為了讓視線能夠自由地在畫面上遊走，就必須選擇畫面上要上色的部分，其餘則留下空間。一幅畫作並不一定會因為留白而有了呼吸的空間，其實顏色也可以創造呼吸空間。

◀ 運用漸層的顏色變化也能讓畫面有呼吸空間，同時不要以強烈的顏色填滿整幅畫……

◀ 或是將大部分的空間留給同一個淡色。

◀ 也可以使用大塊深色背景，但是盡量保持背景底色，這樣做就像在白紙上留白一樣。

▲ 與上一幅類似的手法，這一幅畫的靈感來源是中世紀的宗教畫，在人物周圍以金色顏料畫底色。

留白

顯然地，在畫中留下部分白色紙面，能夠讓畫面呼吸。

①

②

③

透過上方三個例子，我們可以看見在不同區域留白，能提高它的能見度，吸引觀者的注意力。

▶ 本圖中的元素並未全部上色，色彩重點放在前景。你不需要將所有的元素上色才能讓觀者看清楚畫裡想表現的物體。

▶ 綠色底縮減到最小限度，讓周圍的畫面呼吸。

▲ 至於這一張圖，並沒有一絲一毫的背景色，所以每一樣物體透過白紙底色的襯托，顯得色彩分明。

▲ 這張畫裡只有陰影上了顏色，並藉此表現立體感。我們的腦子能夠自動想像畫在晾衣繩上的衣物顏色。你可以感覺出這張畫有充足的呼吸空間。

完成上色

我們要如何決定不用再上更多顏色了？如何確定一幅畫的最終外框輪廓？以下會介紹幾個方法。

我們可以用固定畫紙邊緣、「框住」畫面的紙膠帶當作畫面結束的界線。圖畫的外框會比較方正，也可以帶點柔和感。

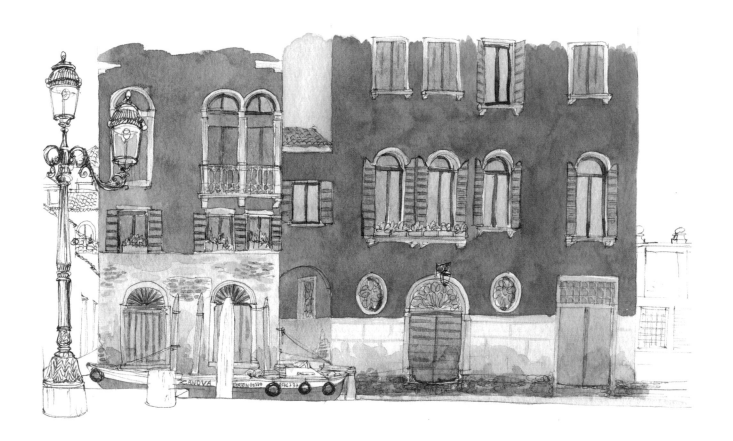

你也可以讓底色慢慢淡出
至白紙的顏色……

或切到圖案邊緣。

另一個方法是用較深的顏色繞著圖案再畫一圈底色。

用顏色填滿底圖邊緣，鄰近另一個圖案留白截斷色塊。

▲ 透過另一個留白的圖案，突顯有色彩的圖案。

有時候，只有圖案有顏色，其餘部分是白紙本色。

同一幅畫上，可以用不同方法完成色彩邊緣。

色彩的力量

我們面對一幅畫的時候，就算還沒仔細觀察，畫面的顏色便已經能夠下意識地傳達不同訊息給不同的人。

顏色也可以塑造氛圍和表現畫面的動感。不同的色彩之所以被賦予不同的意義，乃因為它們能夠激發情緒反應，讓我們感到愉悅或悲傷⋯⋯

當然，這種情緒反應和我們的個人經驗、過往、和生長背景都有關係。因此每個人面對顏色時的反應都不一樣。在面對比較抽象的色彩定義時，我們必須以自己本身的感覺為出發點。

黃色是最顯眼，也最明亮的顏色。它具有活力、雀躍、生氣勃勃，代表知識和智性。

金黃色能令人感到強烈的暖意。它代表富裕和飽滿。

橘色散放熱度、力量和光芒。這個非常鮮豔的顏色代表大膽，豪華和驕傲。

橘紅色是最暖的顏色。代表喜悅、勝利和能量。

紅色也代表喜悅和活力。它能吸引目光，除了具有愛的意義之外，也有恨、生命力、熱情、動機、力量、激進、憤怒⋯⋯等等其他的意義。

粉紅色代表羞怯、浪漫主義、溫柔、誘惑、甜甜的味道。

洋紅具有尊嚴和權力。這個皇室愛用的顏色也代表敏銳和神祕感。

紫紅色讓人感到哀愁和防衛性。

 藍紫色代表孤獨、無感，悲傷和秘密。

 藍色令我們聯想到永恆。這個顏色代表和平、安寧、祥和、敏感、與性靈相關的生活、以及深度。

 土耳其藍代表充滿個性的力量。

淺藍色釋放出寒冷的明亮感。

 藍綠色是最寒冷的顏色，它令人感到嚴肅。

 深綠色代表中庸。

綠色令人聯想到大自然和植物。它代表清爽、繁殖力、和諧，也代表幸運、樂觀、希望、青春……

 淺綠色釋放平靜的能量，令人感到放鬆。

 嫩綠色代表春天、稚嫩、活力。

黃綠色代表謊言、艷羨、背叛、懷疑……等罪惡相關意象。

 褐色代表意願、工作，舒適、堅固、穩定。這個顏色也代表植物和動物世界。

 黑色代表恐懼、焦慮、死亡、沉默、堅不可破的。但是也同時傳達尊嚴、優雅、貴族氣息。

 灰色是中性色。暗沉令它代表負面價值，諸如懷疑、等待、孤獨、不安、單調。

 至於白色，通常代表正面價值，譬如純潔和天真，但也代表清爽、和平、平衡。它能創造出空無和寂靜。

感知和情緒

　　眾所周知，一個空間的牆壁顏色能影響我們的心理。以橘色為例，能夠刺激食慾，綠色則令人感到鎮靜。視覺就是一種感知，眼前所見不僅止於雙眼，並且上達我們的大腦。因此，將顏色代表的意義往外擴大，就能進而傳達情緒。藉由手中繪就的圖畫，我們能夠加強不同的色彩印象，深深影響觀者的感覺。我們不是常聽到俗話說「氣得滿臉通紅」，「粉紅色的人生」，或「近朱者赤，近墨者黑」？

▶ 最容易傳達的感覺就是溫度。利用暖色，我們可以加強溫暖和愉悅的感覺。冷色則讓人感受不到陽光。淺藍色永遠傳達出寒冷的氛圍。

① ②

▼ 為了表現輕鬆快活，顏色的選擇很重要，尤其要注意使用有活力的對比色、顏色的深淺和明亮度。

▲ 為了激起哀傷感，我們可以偏重使用某幾個顏色，再配合單色、對比弱的畫面，不要使用黃色、橘色、紅色、粉紅色。

▲ 一幅顏色很暗的圖讓人感到哀傷、晦澀和沉穩……

▲ 同一個顏色，隨著深淺的不同，就能給人不同的感覺。很淺的紅色顯得不穩定、沒有執行力；太深則顯得憤怒、不耐、過於衝動。

▲ 太淺的藍色顯得羞怯、沒有自信；過深的藍色讓人聯想到高高在上、執拗。

氛圍

在一幅畫裡，氛圍是由所選用的色彩和顏色深淺共同作用而成。兩者之間的關係和畫面元素結合得越密切，畫面營造出的氛圍就越強。

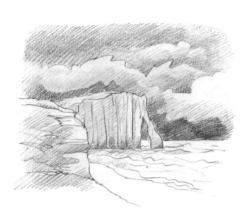 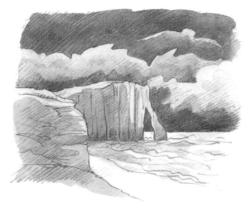

▲ 假使選擇的是如黃色和紫色的對比色，我們就能
　創造出很強的對比。

▲ 要傳達平實的一致性，就先上淡彩，再加上其他
　色調和細節。

透過選用不同的明亮度、對比協調和顏色之間的關聯，我們可以表現季節感、氣候、一天之中的時段等時間特色。

使用不寫實的對比色能創造奇異的氛圍……

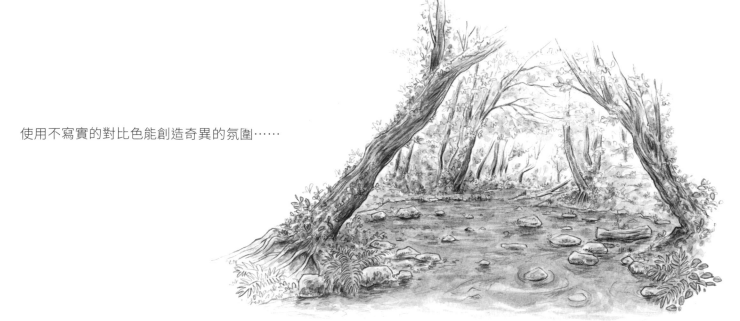

動感

　　用顏色表示畫面的動感時，可以藉著模糊和清晰的變化手法來表現。重複描畫物體輪廓，能加強穩定感和靜止畫面；模糊並且流暢的輪廓能強調動態，或增加不穩定感。

　　在有動作的元素四週留一點空白能加強動感效果。如下圖的畫面裡，因為人物是活動的，所以背景並不緊貼著人物的輪廓。然後，使用不太明確的筆觸，也不需要將顏色填滿到輪廓線，在人物身上添加色彩，但是不用完全上滿顏色。

　　這張圖則相反。圖中的貓看起來正處於靜止狀態。牠的輪廓和細部經過重複描畫，背景色也與貓身緊貼。但是如果要傳達出背景的動態，就可以保持柔軟的筆觸，比如圖中的青草背景。

在風景畫中，雲和水是不斷在變動的。所以我們不需要加上很多輪廓線，而是用柔軟、蜿蜒的形狀來表現，後方的殘雲可以指出雲的行進方向，上色的筆法也能傳達出動感。

在畫面裡用畫面深度來傳達動感。如果正在活動的人物和觀者的距離各有不同，離我們最近的人，在視野裡移動得越快，眼睛將無法捕捉這個人物的細節。因此我們會比較有時間觀察遠一點的人物。同時，在前景的元素顏色會顯得比位於後景的元素透明、模糊（也會比較白）。越靠近後景，畫面元素的動作就越清晰。

133

顏色和主題

顏色的選擇和上色方法必須配合不同的主題，但是其餘的問題卻不會隨主題改變：如何創造景深和氛圍、強調畫面元素？

有些主題依賴我們仔細描繪細節、質感或材料——尤其是寫實畫。但是其他主題卻需要表現動作和生命力的印象。以自然風景為例，需要我們在彩盤上找出適當的顏色對比，來表現海面、天空、植物等大色塊的立體感。至於動物，我們著重於生動的毛皮以及動作。肖像和人體畫的挑戰是皮膚的顏色和表情。城市景觀和建築物的線條必須剛硬，並且兼顧細節和畫面的平穩。靜物畫的重點是活元素和物體之間的結構關係，以及畫出不同的質感和有活力的構圖。

肖像和人體

人體的皮膚除了顏色因人而異之外，光澤也隨著部位和季節而變化。男性和女性的皮膚特質更是大不相同。我們選擇的膚色同時還反映畫中人物的情緒、氣氛、或是感覺。總而言之，臉孔和身體必須以光線和陰影為之塑形。

寫實的臉孔

在選擇臉孔顏色的時候，我們常犯的錯誤是僅只用紅色和白色調出死板而且不合實際的粉紅色，這個顏色也很難融入畫裡的其他顏色。一般來說，可以先用褐色為底，調入白色之後，視臉孔部位不同加入紅色或土色；另外再加入互補色：藍色或綠色，來畫陰影。

① 臉孔上隆起的部分會接收到比較多光線，因此顏色較淺或是較白。

② 在眼皮和嘴唇上添加淡淡的紅色。下巴、鼻子和臉頰會受到情緒影響而變色，所以加上一點粉紅色。

③ 在光線難以達到的部位（臉龐兩側、太陽穴、眉骨下方的凹陷、鼻孔）加上藍色或藍綠色陰影。越接近陰影部位，冷色調越明顯。

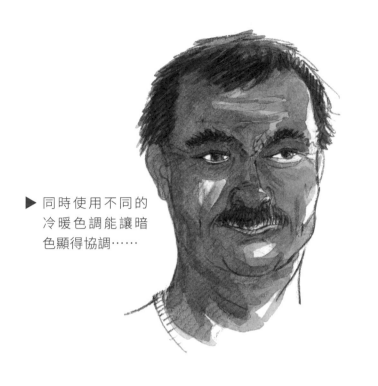

▶ 同時使用不同的
冷暖色調能讓暗
色顯得協調⋯⋯

▲ 或對比強烈。

◀ 依照畫畫風格或創作概
念，你也可以使用非寫
實的顏色，表達某種情
緒或氣氛。

人體

　　畫臉孔時必須留意的重點，也適用於人體。色調在畫人體時更重要，因為人體許多部位的色素都不一樣，有些部位比其他部位更常暴露於日光照射之下。上色的筆觸越柔軟活潑，並且在軀體上留下部分空白，我們就越能表現出模特兒的動作變換和生命力。

以顏色稍微帶出陰影和光線。

由於粉彩的粉末較多，很適合用來表現皮膚的柔滑感。

紙的顏色可以配合膚色，再用顏色畫出其他的色塊、陰影和光線。

動物

　　動物幾乎無時無刻不在活動。畫動物的困難之處在於如何即使上了好幾層顏色之後，也不減其動感。

　　如果用的是可以後續堆疊淺色的技法，比如廣告顏料、壓克力顏料、油彩或粉彩，一剛開始可以不用太著重於刻劃毛皮和羽毛。如同畫蘋果，首先將體積感、暗面和亮面、凹凸感表現出來。接下來再順著主題的輪廓刷出毛流和羽毛，用與前一層顏色相近的色調加強光線和陰影。

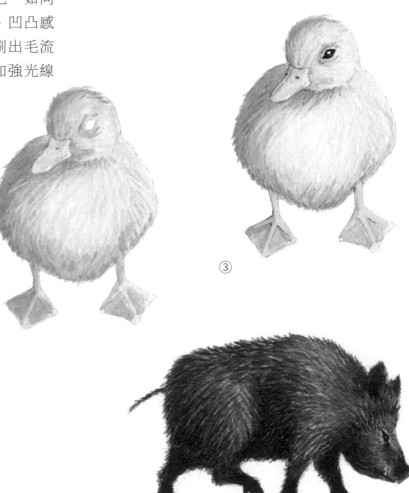

①

②

③

使用水彩或墨水的情況下，要回頭修改底層顏色是很困難的。所以我們可以先畫好一幅線條清楚、結構完整的草稿，避免堆疊太多顏色。在上色的同時也表現出體積感。首先，用顏色表現出毛流和毛茸茸的感覺。先上淺色，最後再用深色畫細節，保持部分區域留白，避免讓動物顯得笨重。你可以加強描繪輪廓，但是不要用封閉性的線條，這樣會讓外型變得死板且不自然。

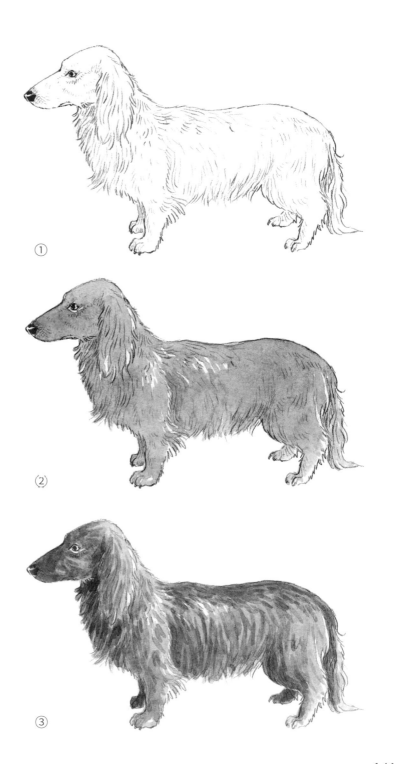

①

②

③

① 使用色鉛筆時，先輕輕畫出動物的輪廓……

② 再用協調的色調進一步畫細節。一剛開始要避免用力下筆……

③ 然後逐步加入凹凸感、毛色和毛流變化。這時可以加入略為真實的毛色帶來動感。

④ 最後，用鮮明的顏色加深陰影。此時已經很難添加淺色了，所以必須在一剛開始時就考慮周詳。

繪畫工具留下的線條最好順著獸毛或羽毛生長的方向加強動感，避免阻斷動線，使動物變得呆板。

▲ 畫羽毛的時候，我們先畫出其中一部分的輪廓，標示形狀和尺寸；其餘的則以筆觸和顏色表現即可。

▲ 昆蟲有光滑的甲殼會反射光線，還有透明的翅膀和纖毛。

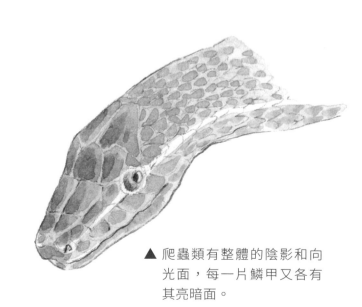

▲ 爬蟲類有整體的陰影和向光面，每一片鱗甲又各有其亮暗面。

大自然和植物

　　大自然是生意盎然的。我們在大自然裡找不到一條筆直的線條，也找不到任何一圈經過仔細測量的輪廓。在大自然中穿梭的空氣無時無刻都在拂動其間萬物，就像是大自然不斷在吐納著。我們要如何捕捉這股生命力？又該怎麼表現深淺色調都不一樣的綠？

蔥蘢的綠地

　　綠色並不是個容易使用的顏色。首先，畫面很有可能因為缺乏對比而顯得笨重。再者，綠色的種類這麼多，該怎麼在彩盤上選一個最接近實際景物的綠色？更何況大自然中的綠色看起來並不「真實」，比如春天的時候，有的綠色甚至近似螢光綠。所以，別怕嘗試任何你喜歡的綠色。

◀ 在開始畫細部之前，必須像畫黑白畫一樣，先處理好整體的明暗變化，使畫面中明亮和陰暗的部分對比分明。

▲ 然後為畫面增添深度。遠方景物的清晰度不該高於前景的景物。

▲ 接下來選擇要加上細節的區域，讓畫面顯得有活力；最好是像這張圖，選擇前景作為細節表現重點，除非想刻意將注意力吸引到某一個區塊上。假若一幅綠意盎然的風景畫缺少畫面深度、對比、或是細節，看起來就會像一堆雜亂無章的綠色色塊。

一個讓搶眼的綠色顯得平衡又有生命力的方法是配上一點綠色的互補色：紅色。我們可以將紅色用小小的筆觸加在畫面裡的其他元素上，比如葉片和陰影。

樹木並不好畫。因為它們有很多細節，還有我們無法一一描繪的樹枝和葉片。想一想，該如何替樹木這樣的大型綠色物體加上體積感、深度、細節和動感呢？

植物

存在於植物的花朵及葉片之中的顏色對比，比自然風景還多，細節比較明顯，每個顏色的區塊也相對比較小。但是想要將這些特點完整表現出來，就必須同時保持畫中植物的生氣。

最重要的是不要用顏色填滿畫面，讓植物在紙上呼吸。不需要用太繁瑣的手續或強烈的色調作畫，有些部分也不需要徹底完成，甚至能完全留白。

①

②

③

▲ 全於綠色的葉片，可以用纖
細的線條畫出葉脈。

▲ 畫花朵的時候，可以盡量使用活潑的顏
色，並且增強顏色的對比。

▶ 一張圖上有數朵類似的花朵時，不需要
每一朵都畫上細節，可以留下未完成的
幾朵示意。

海景

海是能啟發人們靈感的主題。但是究竟該如何抓住那股前仆後繼的動感和沒有止盡的感覺？

上色的筆觸線條必須順著浪花的走向。還得加上起伏感以及清晰模糊兼具的手法。為畫面加上深度和前後景很重要。

要表現浪頭和泡沫，紙面最好保持留白。

① 畫海景的時候，天空因為佔了很大的空間，所以非常重要。我們先畫出漸層色，趁著顏色還沒乾，在高處加上較深的藍色，接著吸掉底部的顏色，表示雲層。

② 然後，添加另一個顏色。

③ 最後在海面畫出天空顏色的倒影。

▲ 另一個比較簡單的方法，也可以用
在忘記留白的時候，就直接用廣告
顏料加上白色筆觸。

▲ 平靜的水面上，倒影的線條很清晰，但是仍然必須像這幅畫
一樣，表現出水面的波動。

▲ 假使水質非常清澈，就要用淺色畫出漣漪，否則會看不出水面位置。

城市景觀與建築物

城市景觀裡有很多裝飾元素和重要的細節。和自然景觀的不同之處在於，構成城市景觀的筆直線條十分明顯，我們能夠將這些線條當作構圖基準。一般說來，畫面細節很繁瑣，所以必須選擇自己想強調的部份。

城市

在下筆之前，先仔細觀察，確認眼前的大區塊和細節，並且選擇視角。你想將哪一個區塊放在前景？利用哪一塊吸引注意力，或是眼前的哪一塊吸引了你的注意力？構圖非常重要，因為關乎畫面深度和不同的景深。

① 要創造或傳達一股特殊的氛圍，我們可以著重於表現一天之中的時段，然後將獨特的光線藉著顏色表現出來。這張圖裡的光線是橘色的，溫暖之餘也帶著風塵僕僕的感覺。

藉著顏色串連起不同的區域，比如這張圖裡綠色的水面和窗扇，紅色牆面和水中的倒影。

② 為了分隔大區塊，強化整體氛圍，可以加上陰影提高立體感。這時候也可以加上陰影區塊裡的細節。

③ 在這個基礎上，我們可以開始加上顏色，漸漸提高色彩強度。

植物能柔和充滿線條結構的畫面。

④ 完成整體氛圍後再加上細節。

建築物

　　畫建築物的時候，基本原理和畫城市景觀是一樣的。不同之處在於處理細節的手法，尤其是在畫正面視角的情況下。我們必須強調某些細節的凹凸面，才不至於使整體過於扁平單調。

加上陰影表面凹凸面，保持某些區域留白，越往建築物底層，顏色越深。

▲ 前景留白，樹木遮擋住部份建築物（樹木可以留白，也可以上色），能夠打破建築物規律的重複性線條。紅色和橘色的遮陽棚能為建築物立面帶來生氣。

▶ 這張圖中，白色的窗框和紅色飾邊形成立體感。

靜物

構圖對畫靜物來說非常重要。我們必須選擇畫面中的組合元素、每個元素的重要性、繪畫的視角，以便畫出充滿活力，不致使觀者感到枯燥的畫作。構圖的好壞與否，取決於畫面結構，但是色彩、陰影、光線也都佔了一席之地。

靜物畫裡的物件必須有整體感，彼此間有關聯性。畫面中的韻律感和重複的節奏可以用形狀表現出來，更可以借助筆觸和顏色。首先，決定想要強調的元素或目光焦點。光線和體積感很重要，最好只使用一個光源以強化對比效果。此外，也必須安排不同的景深。如果後景也有前景使用的顏色，那麼前景的顏色就必須比較飽和。後景顏色的作用在於襯托出位於前景或置於其上的物件。

為了熟悉畫面中的元素，找出潛在問題，你可以先使用黑白色，試畫出完整的陰影和色調。

我們先畫背景，襯托出位於前景的畫作元素。前景先加上顏色之後，再選擇後景物件要使用的顏色。

① ②

③

④

畫靜物，是一個放手練習畫細節的好機會，尤其是材質。

要畫出搶眼飽滿的圓形水果，必須畫出球形物體上的漸層色彩，上方以極淡的顏色表現出光線反射。

玻璃透明的質感也要表現出來。

金屬能反射光線或色彩，就像倒影比較模糊的鏡子。金屬物品有許多種不同的形狀。

畫木頭時，以彩色線條表現木紋。

上了釉的陶器也會反射光線。

出發畫畫去

在體會到一幅彩色畫作想表現的主旨之前，我們會先感覺到顏色帶來的情緒和感官刺激，以及陰影和光線。顏色是不可思議的信差，令我們往往在不自覺的情況下選擇想使用的色彩。同理，觀眾在欣賞我們的畫作時，也許不能光從畫面元素解讀我們想表達的情緒。透過顏色的選擇以及仔細的觀察，我們能夠更準確地挑動觀者的情緒，並且使我們在畫畫之路上摸索前行之際，不至於對如何表達自己的想法毫無頭緒。如此一來，觀眾將更有可能接收到我們想傳達的訊息，雖然訊息可能因為觀者的背景和個人認知而稍微有所改變。

靠著混合顏色和觀察周遭事物，也許你能創造出屬於你的色調。有些畫家因為創造了專屬的顏色而聞名，比如法籍畫家馬裘黑和他漆在摩洛哥居所外的耀眼藍色。當然，你肯定也對藝術家伊夫克萊因的藍色留下深刻印象。

一個驅使自己進步的作法是，偶爾改變習慣，走出舒適圈，不要害怕犯錯。要讓自己的彩盤更豐富、更有創意，你必須嘗試新事物：新的工具，新的技法，新的主題，新的畫作尺寸，不企求馬上得到令人滿意的結果。

比較大的挑戰在於讓自己的感官更有組織性，更敏銳，因為我們的創意不僅來自於對周遭事物的觀察，也來自我們作畫時的感悟。在繪畫的路上越往前走，你就會越喜歡嘗試不同的氛圍色彩，在畫作上用元氣滿滿的彩色筆觸替畫作注入生命力！

一起來　樂022

繪畫的基本III

一枝筆就能畫，零基礎也能輕鬆上手的3堂色彩課
La couleur facile：Des créations réussies tout simplement！

作　　　者	莉絲‧娥佐格Lise Herzog
譯　　　者	杜蘊慧
責任編輯	林子揚
封面設計	許晉維
內頁排版	the midclick

總編輯	陳旭華
電　　　郵	steve@bookrep.com.tw
社　　　長	郭重興
發行人兼出版總監	曾大福

出　　　版	一起來出版
發　　　行	遠足文化事業股份有限公司
	23141新北市新店區民權路108-2號9樓
	電話 02-22181417傳真 02-86671851
	郵撥帳號 19504465
	戶名 遠足文化事業股份有限公司
法律顧問	華洋法律事務所　蘇文生律師
印　　　刷	凱林彩印股份有限公司

初版一刷	2018年7月
二版一刷	2019年11月
定　　　價	450元

有著作權‧翻印必究
缺頁或破損請寄回更換

特別聲明　有關本書中的言論內容，不代表本公司／
　　　　　　出版集團之立場與意見，文責由作者自行承擔

繪畫的基本III ： 一枝筆就能畫,零基礎也能輕鬆
上手的3堂色彩課 / 莉絲.娥佐格(Lisa Herzog)著.
- 二版. -- 新北市：一起來出版：遠足文化發行,
2019.11
　　面；公分 . -- (一起來樂 ; 22)
譯自：La couleur facile : des créations
　　　réussies tout simplement

ISBN 978-986-97567-6-1(平裝)

1. 插畫　2. 繪畫技法　3. 色彩學

947.45　　　　　　　　　　　108009196